A TOUCH OF BLUE

The memory of coexisting together with natural indigo

尋找一抹藍

與自然共生的藍染記憶

鄭美淑×卓子絡————著

各界聯合推薦
——依姓氏筆劃排序

因緣際會認識美淑老師多年，何其有幸見證她在藍染產業由一個夢想的初始、理念的堅持至有所成就。

　　從大菁復育、技藝傳承、環境生態維護、染材植物培育，這都是美淑老師的信念。卓也藍染朝六級產業發展，傳統文化與技藝的推廣，堅持使用天然植物萃取的染料，而且為了提升染色技藝，不遺餘力多次赴日取經，並邀請日本藍染大師來臺教授。

　　手作藍染不只是一種技藝，它讓人重新連結「產、地、人」的關係，更是療癒身心的藝術，這其中包含生態環境、傳統文化、農業生產等等的發揚，相信這本與自然共生的藍染記憶分享，能給予所有讀者心靈的滿足。

<div align="right">

丁信仁　老師

環球科技大學企業管理系專技副教授

</div>

藍染產業過去因勞動力大且現代染劑的方便與足量，使得藍染產業日漸衰落，卓也伉儷一直以來致力於苗栗藍染產業之推動，以友善環境、循環經濟的方式發展藍染六級產業，經營休閒觀光場

域，並藉由經濟部中小企業處輔導計畫之助力，協助以文化價值推廣為出發點，運用臺灣意象、創新思維，並結合臺灣在地特色，打造「臺灣藍」特色品牌，讓藍染成為美學時尚元素，以樸實渾厚的妝扮融入生活。

　　鄭美淑老師藉由此書，分享近二十年來經營自然生態農場與休閒觀光產業的感想，帶領更多人走入地方與回鄉，創造在地就業機會及帶動產業體驗經濟。鄭老師又如何秉持堅持的心，讓藍染文藝復甦，值得我們一同探索。

<div align="right">

何晉滄　處長

經濟部中小企業處處長

</div>

讀此書，猶如親身尋訪三義山間，瞥見遠離塵囂的那一抹藍，找回曾經消失一甲子的藍染產業，在鄭美淑女士堅持下復育成功的感動。卓也小屋是本局推動創意生活產業之亮點企業，創辦人鄭美淑同時也是創意生活產業協盟會長，從她的身上，看到對藍染的癡情、土地的熱愛、生活的品味，從一畝地開始，一步步走出自己的路，實踐了藍染「青出於藍」的獨特性。鄭會長將自身的實踐心法分享於本書中，希望讀者從書中可體會到創意生活產業傳遞生活風格的感動，也獲得更多產業發展的啟發。

<div align="right">

呂正華　局長

經濟部工業局局長

</div>

近年來，越來越多的時尚品牌在產品中加入傳統元素，架起傳統技藝與時尚產業的橋樑，將傳統的好與時尚的美交織於現今的生活品味中，開拓全新的市場。

卓也美淑老師藉由這本書，將傳統的天然染色技藝，從藍染的歷史、產業發展歷程及文化創意、地方創生至創新設計應用，進行了豐富的分享與介紹。很高興看到這消失近一甲子的傳統天然染色技藝文化在她的手中再次發光。

傳統技藝的傳承是一條崎嶇難行的道路，但美淑老師一路走來卻是甘之如飴，期待她的樂觀進取，可以感染崎嶇道路上的每一個人。我們一起加油，共勉之。

林青玫　老師

亞洲大學創意設計學院副院長／時尚設計學系教授兼系主任

傳統工藝的文創品牌、體驗設計再進化。

有的工藝技術成為人類進行太空探索的尖端材料。但是，更多工藝品成為博物館參訪者眼中感慨的「典藏品」。傳統工藝的復興一直是所有文明國家的重大任務，沒有歷史感的國家不會偉大，沒有文化傳承的社會會失根！卓也藍染以偏鄉企業的力量扛起藍染工藝保存、傳承與復興的任務，更發揮地方創生效益。《尋找一抹藍》完整地將藍染技法記錄與呈現，是藍染工藝復興的基石。鄭老師的勇氣、卓老闆的傻氣，以及小卓老闆的認分努力，卓也家族齊心撐起藍染傳

統工藝。臺灣之所以會偉大，需要他們的努力與大家的參與！

<div align="right">

拾已寰　老師

國立臺中教育大學文化創意產業設計與營運學系專任教授兼系主任

</div>

賀「卓也」！

看著多年來美淑闔家在三義的耐力耕耘，藍草復育有成，進而成功經營民宿、餐廳、休閒觀光農場，「卓也」，已是一個以人為本，和地方及自然生態環境結合的文創好典範。

藍染工藝正一步步融入我們生活中。專業人才的投入、培育和美學教育推廣，加上相關產業的投入研發，藍染工藝文化將根植臺灣。

此前的疫情，讓我們再度體認地球環境遭受破壞，自然開始反撲。社會逐漸覺醒，不再以大規模經濟成長作為「進步」的唯一體現，而卓也對天然染工藝的思索與鑽研就是最好的見證。

相信本書的出版，會讓我們更確切地看到有「根」的天然染文化創意產業——藍染，扎根在臺灣！

<div align="right">

洪麗芬 Sophie Hong　老師

臺灣及巴黎著名服裝設計師／Sophie HONG品牌服裝負責人

</div>

很幸運地和卓也一起走過草創的一些重要里程。要由一個傳統手工作坊成長為活力盎然的生態企業，除了始終堅持初心之外，期間的每一件事、每一個抉擇，其實大都是在掙扎與糾結中步步向

前。卓大嫂的勤奮與行動力，卓大哥的創意與遠見，加上他們伉儷共同在這份志業中所灌注的愛心與包容，才能集合許多支持的朋友與夥伴，共同耕耘出卓也這片青青園地。開心看見《尋找一抹藍》新書出版，能讓老朋友新朋友穿過時空，重新共同見證一個臺灣驕傲誕生。

胡佑宗 老師

唐草設計創辦人

「為了一隻貓頭鷹，我們買了一片山林。」卓也夫婦來到三義落腳，對生態重視、對自然疼惜，並由藍染著手，復育產業，淬鍊出與生活結合的美學，以山藍渲染出來的山巒疊翠，那一抹的藍，是山城孩子心中永遠的鄉愁。感佩卓也對於土地的付出、技藝的傳承，滋養出無比豐沛的農業生命力。南庄、三義獲國際雙慢城認證，這一南一北小鎮，鏈結自然共生的信念，很客家、很簡單、很會過生活，是一種專屬苗栗的新文化運動。慢活、慢食、慢遊，結合在地有心職人的耕耘，讓三義的小城故事有了更新篇章的延伸。

徐耀昌 縣長

苗栗縣縣長

實實在在的本土臺灣藍，兢兢業業的手作工藝心，刻刻苦苦的經營卓也藍。

和多數人相同，最初疑惑不可思議的青出於藍，鄭老師被一抹美

麗的臺灣藍深深魅惑，即不受限地天天追求天天藍。夫婦胼手胝足開闢園區，從生活、生產、生態中壯大理想目標，毫不鬆懈地力行操作，實踐出滿腹藍學成果。卓也一家信守臺灣藍——草木情——工藝心的文化理念，為臺灣藍之路創新出各種可能性，為臺灣藍之友豎立高標理想，誠為四季藍研究會的典範榮譽。

馬芬妹　老師

臺灣藍四季研究會理事長

《尋找一抹藍》一書，是鄭美淑老師自《又見一抹藍》及《絞絞者：縫紮藍染與生活》二書後的第三本有關藍染的著作。美淑老師自工藝中心開辦的藍染技藝研習班結業後，於三義鄉復育大菁並創立卓也藍染品牌。近二十年的藍染工藝投入，開啟了臺灣藍染產業化模式。

記得本人於二〇一四年國際天然染織論壇（ISEND & WEFT）之際來到卓也藍染參訪，並參與天然染色生產基地的揭牌儀式，宣布臺灣藍染進入產業化生產製造，創造天然染織的新開端。欣見美淑老師致力不懈，並胼手胝足的繼續推展臺灣藍染。期盼她的經驗能夠吸引更多工藝人才同好投入此一領域，再接再厲、努力前進，共創迎接臺灣藍染的一片藍天。

許耿修　主任

國立臺灣工藝研究發展中心主任

這一兩年來，不時會在臉書動態上看到鄭老師上午發文說她腳又痛了、頭又疼了，等等下午又發文說她剛參加完一個國際會議或種了一片新花苗。然後今天一早我接到她電話說：「我要出新書了，幫我寫推薦序。」我心想：這人腳痛不能走，就開始手寫；牙痛不能講，就跑去種花；頭痛起不了床，腦子卻更轉不停。這人就是這樣子，總把自己逼到極限，卻也逼出了卓也藍染至今無人能敵的專業與藝術美感。

推薦序，我沒打算幫她寫太多，她的人跟他們家的藍染，已經上遍中英日韓等世界各國語言媒體，她的新書我還沒讀完，就已經深深感受她那拿命換品質的深刻。我只想說，鄭老師，藍染很美，命也很重要，要保重健康，因為大家都愛妳。

陳志東 記者
資深美食旅遊記者

常思考現代化學染越來越進步，開發出許多低成本、少污染、工序不難的染料與處理技術，沒有顏色是染不出來的。那，傳統自然染色存在的價值是什麼？或許不過是歷史、文化中迴光反照的餘溫，供一絲緬懷的憑藉而已。

面對時代巨輪無情的碾壓，傳統技藝毫無招架餘地，竟然還有人偏執狂式的反其道，將一般認為式微的藍染予以產業化。從多年前認識鄭美淑老師，被她的纏功與速戰力震懾。由懷疑轉為協助，見證鄭

老師讓染色工藝異業跨域結合的實驗。近年來，卓也經過不斷嘗試，逐漸成長至今。相信這段心路歷程有值得留下紀錄的價值處，樂意為其作序引介。

曾啟雄 老師

國立雲林科技大學視覺設計系名譽教授

卓也，文創與農創界響亮的品牌，實踐綠色生活價值，結合健康、知識二大核心理念，融入食農教育、環境教育、康養療育三項知識，運用生產、生活、生態、生命之四生資源，提供視、聽、嗅、味、觸之五感體驗，串聯一級生產、二級加工、三級服務之六級產業，可謂臺灣休閒農業之典範。

卓也藍染，美淑老師堅毅美麗的代名詞，殊不知這亮麗品牌的背後隱含著無數的汗水與執著，更有卓大與卓小的支持，創造出這片「藍海中的藍海」，書中字字句句，值得好好細細品味。

游文宏 祕書長

臺灣休閒農業發展協會祕書長

從一位高中老師，到臺灣藍染產業規模可稱得上執牛耳地位的美淑工藝師，一路走來真是篳路藍縷、青出於藍。在三義山上得天獨厚的地理環境，孕育出優質大菁，遵從古法建藍製藍，在摸索中不斷激發創新，創造自動化循環式染製設備，將繁複工序及吃力的吊布染製過

程，透過機器協力提升產製效能。更可貴的，曾為人師表的美淑老師不忘初心，樂於循循善誘，戮力培養年輕後進，鼓勵年輕團隊嘗試產品、媒宣、國際行銷、品牌形象設計等，更跨領域將藍染結合養生餐飲、民宿多元經營，成為品牌力及產能兼具的藍色清新風格產業。

<div align="right">

蔡體智　組長

國立臺灣工藝研究發展中心行銷推廣組組長

</div>

在臺灣苗栗三義的卓也小屋，有一群人不計成本、費盡心血投入藍染傳統技藝的世代傳承，為了復育幾乎失傳的古老技術，主人於是透過古書記載、耆老印象，一點一滴拼湊出先民篳路藍縷的技藝，漫步園區總能見到飄逸迷人色彩的天然染布，那是一份最純淨舒服的臺灣顏色。卓也藍染這幾年更在國際大放異彩，不僅出國推廣臺灣藍染的美好，就連國外專家也前來取經學習，儼然就是臺灣之光，現在！一起翻開這本書，細細品味「臺灣人的韌性」吧。

<div align="right">

鄭兆翔（肉魯）

知名旅遊作家

</div>

撥開三義一三〇縣道常年繚繞的氤氳林霧，循石板小徑轉彎，一棟棟沿山而建的木造小屋映入眼簾，彷如走進中古世紀童話小鎮，這是藍染界的神鵰俠侶卓銘榜、鄭美淑以二十年時光打造的生態園區。

　　常年被大菁染就一雙藍指甲的鄭美淑，內心也擁有一顆熱誠的職

人魂，為了掌握關鍵的「藍靛」，溯源從種植大菁、建藍開始，又往下游開發設計和國際橋接，把懸在天上星星般的高冷藝術，以她質樸有力的藍手掌在三義山間開拓出一個百餘人的產業，是創意生活產業，也是地方創生最有韌性的一抹藍。

謝明達　董事長
財團法人中衛發展中心董事長

I t is both an honour and a privilege for me to write and congratulate Mrs. Zhuo (Mei-shu) for the publication of yet another book entitled 《A touch of blue: The memory of coexisting together with natural indigo.》

It was my 'indigo love affair' that first introduced me to Mrs. Zhuo and Zhuo Ye Indigo Cottage; and Ms. Ma Fen-mei, Taiwan's pivotal natural indigo revivalist and researcher was our 'match-maker'. My first visit to Taiwan and the National Taiwan Craft Research Institute was in 2009/2010 when my Japanese indigo researcher friend Miyoko Kawahito informed me that the revival of natural indigo dye was happening in Taiwan. During my 2nd trip in 2011, Ms. Ma arranged for me to visit the Zhuo Ye Indigo Cottage in Miaoli (County) where I met Mr. and Mrs. Zhuo and their son James, Tzu-lo.

I was so deeply impressed at the concept of the Zhuo Ye operations at Miaoli, and it instantaneously stirred up in me the description

of it as the Best Eco-Agro Resort. I started to publicize this through our World Eco Fiber and Textile (WEFT Network); and the ASEAN Handicraft Promotion and Development Association; World Crafts Council and ISEND (International Symposium and Exhibition on Natural Dyes) established under UNESCO.

I appreciated the fact that with their background in agriculture and horticulture, Mr. and Mrs. Zhuo were inspired and brave enough to take up the challenge of going into natural indigo dye cultivation and production in a systematic and scientific way; and to make a business out of it! With their own experience and wisdom gained from years of conscientious hard work and investment in Zhuo Ye Cottage, it evolved into Zhuo Ye Natural Indigo Farm. They constantly embraced new technology and brought in fresh designs especially with the inclusion of their son Tzu-lo, and other young team members; thus engaging the new generation in what they are doing!

In a world now classifying a new vocabulary such as Eco-Fashion, Slow Fashion, Sustainable Fashion, Ethical Fashion, it is clear that Zhuo Ye has found its niche statement in what their mission is; and will continue to be an exemplary leader in this field of not only natural indigo dyeing; but definitely setting the pace for others to follow!

Edric Ong 王良民
東協手工藝推廣及發展中心主席

自序

「取自土地、回歸土地；取自天然、感動世界。」

「我們來自於臺灣山林，朝霧紗紗，靜謐風清，向土地扎根，向生命取藍，向生活致敬。」

「從藍草復育憶起土地的芬芳，將上天賜予的色彩淋漓萃取，染翰成畫；交織工藝職人與設計師的美學素養，傳承技藝裡的島嶼藍，山青無涯。」

以上這些文案，都是我藍染團隊孩子們的箴言，我非常滿意，至少年輕人懂得我們在做什麼。這個很重要，因為藍草產業在臺灣消失一甲子多，從我們及我們的父執輩起早已不復記憶。

在我們那個年代，鄉下小孩幾乎都要幫忙分擔家計，國小國中畢業後，大多進入電子廠或紡織廠當作業員，日復一日同一個動作是我最排斥的，所以得拚命考上好學校才能繼續讀書。當然家長會更辛苦，所幸父母偶爾叨叨唸唸，還是咬緊牙根讓我們一路升學，幾個姊妹幾乎都念到碩士，並當上老師，在鄉下可算是光宗耀祖了。

老人家覺得我們應該同其他老師一樣，輕鬆安穩教書過好後半輩子，奈何姊妹們都是閒不住的怪咖，工作之餘還辛勤地到處學習，所

以在我當老師的後十幾年，我將課後所學的藍染技藝結合原來課程領域，一頭栽入藍染產業這個世界（我任教高職的農場經營科）。甚至退休後，雖領有足以過著安逸生活的退休俸，卻進入人生另一個更艱辛的創業階段——將藍染產業導入原本卓也休閒園區，過著比以前更忙碌，比年輕人更有衝勁，更有挑戰的退休生活。

說真的，過程實在辛苦操勞。但是，當看到消失的藍草復育有成，藍染產業從手中一點一滴地慢慢復甦，還有一批年輕子弟兵願意接續傳承，真是感到幸福ㄟ。

一介農婦，充其量也只能把屬於農業端的藍草種好、藍靛做好、藍染布染好；而藍染工藝、商品設計、產品行銷、品牌經營……等，專業性太高，完全外行，我怎麼會如此大膽呢？

當然，背後有股強大的力量支撐著。

要感謝的人、事、物……實在太多了：

感謝老天爺恩賜，從土地長出美麗的綠色藍草。

感謝在地的特殊氣候，讓我們可以生產量大質優的山藍。

感謝老祖宗的智慧傳承，去蕪存菁製成精純藍靛的技術，並釀藍成華，染出美麗的藍。

感謝公部門一二十年來大力的支持天然染色，讓藍染發光發亮。

感謝領我入門的馬芬妹老師，一路相挺的曾啟雄教授、胡佑宗老師，在技術設計及經營行銷面大力協助的丁信仁老師、拾已寰教授、林青玫教授……太多貴人長輩朋友，說也說不完。

　　當然還要感謝我的團隊，如替我們內務行政分憂解勞的惠瑛副總，處理公關行銷的鈺翔副總，以及卓也各部門共同打拚一起奮鬥的夥伴們。

　　感謝卓老闆縱容卓太太我任性地將大部分的精力及資金投入藍染產業。

　　小兒子子絡結合的一票年輕夥伴，願意投入傳承如此需要辛苦經營的傳統產業，是我們最堅定的支撐及希望的力量。

　　還有很長的路要走，大家加油！

鄭美淑

二〇二〇年十月，於三義

目錄 | Contents

各界聯合推薦　006

自序　017

第一章 ☙ 藍染產業復育的背景

一、休閒農業的起承轉合　026

◎ 休閒農業之崛起　026

◎ 休閒產業之興衰　028

◎ 產業六級化──創造農業新生命　031

二、文創產業──「產地人」地方創生　033

◎ 地理條件優勢資源　033

◎ 客家人文篳路藍縷　037

◎ 藍草產業文化創意　037

第二章 ❀ 大菁藍手記

一、只為一抹藍　040

二、藍門一入深似海　043

第三章 ❀ 自然恩賜，染青之草

一、馬藍　052

二、木藍　060

三、蓼藍　062

四、菘藍　067

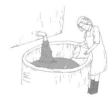

第
四
章

○ **筆路藍縷臺灣藍**

一、種藍在霧鄉 071

◎ 種藍的準備工作 071

◎ 繁殖山藍——扦插 075

◎ 山藍的田間管理 076

二、採藍晨露未乾時 083

三、去蕪存菁調製藍靛 094

◎ 菁礜池——浸泡 096

◎ 打藍製靛——氧化 107

◎ 過濾——收集藍靛 113

第
五
章

✳ **與自然共生的藍染技藝**

一、釀藍成華——建藍 119

◎ 藍菌寶寶的游泳池——金龍窯大陶缸 119

◎ 天然的鹼劑——白木灰水 122

◎ 藍寶寶的最愛 125

◎ 藍寶寶的暖房 127

◎ 藍寶寶變色了 128

二、手感溫度——藍染紋飾設計 132

三、天天天藍——藍染 134

◎ 養缸 135

◎ 從纖維開始 136

◎ 從精煉做起 141

◎ 天天天藍 142

四、藍染布的後處理　154

五、老缸的處理　158

六、芳藍的自然香　159

七、歲月的顏色　160

第六章　♣　在地情義，手感溫潤

一、從工藝到品牌行銷　165

二、卓也藍染工藝品　168

三、競賽或裝置展覽　171

四、卓也藍染風穿搭和居家飾品　176

◎ 輕薄飄逸的藍染「圍巾」　176

◎ 富有手感的「服裝」品項　178

◎ 隨身飾品＆風格小物　180

◎ 結合茶文化＆居家藍染風　182

◎ 貼心有質感的藍染伴手禮　186

五、異業結合再創藍染風采　187

◎ 高檔宴會服飾系列　187

◎ 休閒服飾個性穿搭　188

◎ 卓也藍染牛仔褲的價值　189

◎ 藍染近百次的帆布鞋　190

◎ 具可恢復性的藍染皮包　191

◎ 藍染手工摺扇　192

◎ 藍染布袋戲人偶──雞籠山之戀　193

第七章 ● 藍草產業的轉換與升級

一、文化為魂,產業是體　198

二、打造「三留」農場,令人驚喜的藍染園區　200

三、創造令人感動且無可取代的產業模式　205

◎ 一級的農業生產（藍草栽培、藍靛生產）
　　——立足於傳統　205

◎ 二級的產品製作（藍染工藝、染布流程、藍染產品加工）
　　——創造新的價值　206

◎ 三級的行銷服務——傳遞理念　209

第八章 ❀ 臺灣藍草產業的文創之路

一、尋源——發掘歷史,復育藍草　216

二、萃取——自然之賜,提煉特色　219

三、活化——融入體驗,落地聚焦　221

四、淬鍊——整合產品,累加價值　223

五、植入——提升品牌,傳達理念　226

後記　227

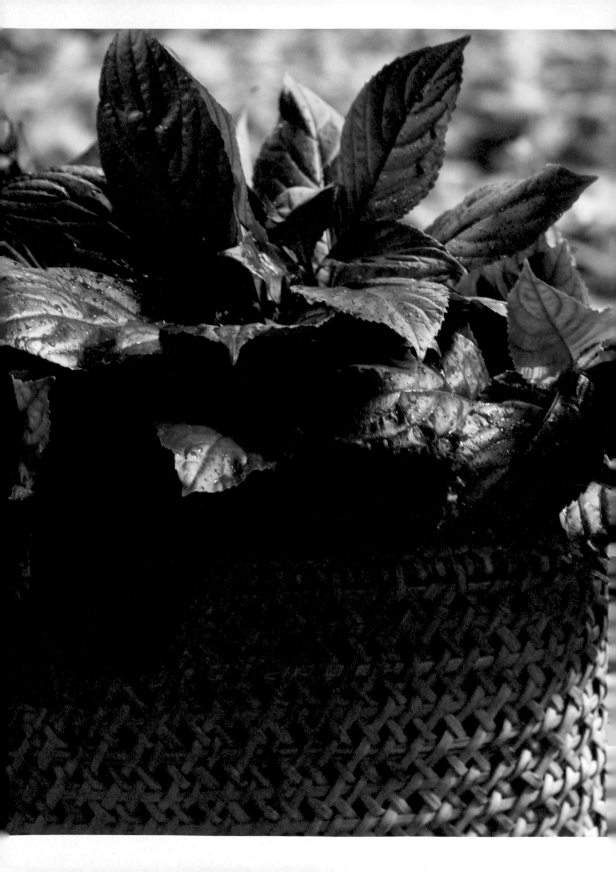

藍染
產業
復育的
背景

「卓也」以在臺灣消失一甲子的藍染產業出發，
發掘它的價值，復育藍染技藝，保存藍染產業文化，
並與在地的風土資本結合，再加入現代的創意、流行與時尚，
跟常民生活對話，最後融入農村的休閒活動中，
成為食衣住行育樂的農村體驗，
開創農村永續發展的新生命。

一　休閒農業的起承轉合

◎ 休閒農業之崛起

　　臺灣的農業在一九五三年政府確立「以農業培養工業，以工業帶動農業」的政策，並推動土地改革方案後，奠定了臺灣以自耕農為主的經營模式，一九五三～一九六八年是臺灣農業發展的黃金期。農業曾經是支撐臺灣經濟的命脈、穩定國人生活的基石，並是滿滿人情味的社會基盤。

　　但在一九六九年之後，隨著國家經濟重心與產業結構的變遷及工商業蓬勃發展，農業產值與就業人數逐漸下降，部分農業發展指標開始出現停滯現象，農產品貿易從順差轉為逆差，農業生產所得低，所以農民生產意願降低，農村人口外流，農業開始呈現負成長現象，顯然已成為「地方消失」的國安危機。再加上此後正式加入世界貿易組織（WTO）為會員，對農業之衝擊更甚，農業經營已無法延續以生產為主的傳統經營模式，勢必要有所調整，才能確保其競爭力而永續發展。

　　於是，政府各單位開始提出各種方案，以解決因農業發展停滯、衰退所帶來的農村人口老化，以及人口外流、農村沒落的問題。比如

一鄉一休閒、精緻農業、休閒農業、富麗農村⋯⋯等。聰明的農民更
為求生存之道，靈機一動，乃將農業經營與休閒觀光服務互相結合，
並深化農業生產、農村生活與生態保育之功能，一方面滿足現代居民
對休閒不足之需求，以提升國民休閒旅遊品質，進而達到提高農業經
營所得，改善農家生活的初衷。

　　一九九九年農業委員會公布實施「休閒農業輔導管理辦法」，將
「休閒農業」之意義修正為「利用田園景觀、自然生態及環境資源，
結合農林漁牧生產，農業經營活動、農村文化及農家生活，提供國民
休閒，增進國民對農業及農村之體驗為目的之農業經營」。因此，休
閒農業的經營已將農業與休閒業結合為一體，更是結合生產、生活與

休閒農業就是結合農業的產製儲銷、農村的文化、生態環境及休閒遊憩服務為一體的農企業。

生態等農業三生為一體的農業產業；換言之，休閒農業就是結合農業的產製儲銷、農村的文化、生態環境及休閒遊憩服務為一體的農企業，是在倡導具有永續、健康、環保概念的綠色生活型態的生活產業。

◎ 休閒產業之興衰

　　至此，臺灣的農村紛紛轉型或投入休閒農業，農村的休閒旅遊大流行，大約在二○○○年前後最為蓬勃發展。因為開始週休二日，加上交通便利，也因為都市人對農業產業的新鮮感、對農民生活的好奇及對農村好山好水的嚮往，開啟了農村旅遊大風潮。那時只要在鄉間農村蓋民宿、休閒庭園餐廳、農村美食、休閒咖啡、下午茶⋯⋯業者們無一不覺得前途無量、希望無窮。套句現代的俏皮話──只要在風

口上，連豬都會飛。

　　但是，投入的業者因為自設的門檻低，認為休閒旅遊好做，且只需要把原來的農業生產，產、製、儲、銷的一部分，簡單拿出來給遊客體驗（甚至體驗的項目跟農業無關，更甚至連體驗都沒有）；自家現有的多餘房間或農業設施改一改做客房（有錢的甚至乾脆蓋豪華高尚的農舍）來經營民宿或餐廳；或者犧牲自家農場作物，增加遊樂設施或聲光設備……如此的休閒產業一窩蜂、競爭、模仿，同質性太

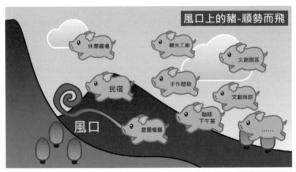

大約在二○○○年前後休閒產業最為蓬勃發展，農村休閒相關產業猶如在風口上的豬——會飛啊！

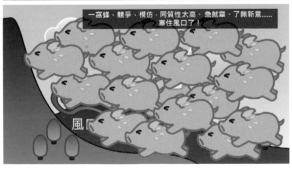

休閒產業一窩蜂、競爭、模仿，同質性太高、急就章、了無新意……結果量大到塞住風口了！開始摔豬——衰敗！

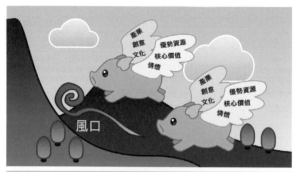

有些業者找出自身的優勢資源，與在地產業文化結合並加入創意，創造自己的核心價值，然後能夠堅持下來。不但讓自己立於不敗之地，不管時勢如何，如同長了翅膀一般可以迎風飛翔。

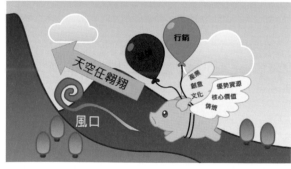

甚至加上有力的行銷，打出自我品牌 —— 在開闊天空任遨遊。

高、急就章、了無新意……結果就塞住風口了！

　　再加上近年來，某些經濟政策的因素，致使農業旅遊消費意願降低，於是，整個農業休閒產業下滑得相當嚴重——大量的豬把風口塞住了，而開始摔豬。

　　但在整個產業趨勢的谷底，仍然有些業者能屹立不搖；有些豬是有翅膀的，這些聰明豬就是能找出自身的優勢資源，與在地產業文化結合加入創意，創造自己的核心價值，然後能夠堅持下來。不但讓自

已立於不敗之地，不管時勢如何也能迎風飛翔，甚至在開闊天空任遨遊。

◎ 產業六級化──創造農業新生命

　　休閒農業超越了單一產業範疇，形成了：

　　一產（農業生產）：因地制宜，發展特色農業、循環農業、現代化高效農業；

休閒農業實現集生產、生態、生活與生命為一體的「四生農業」。體現了人與自然、人與人和諧相處的更高境界，代表著農業發展的新業態、新方向。

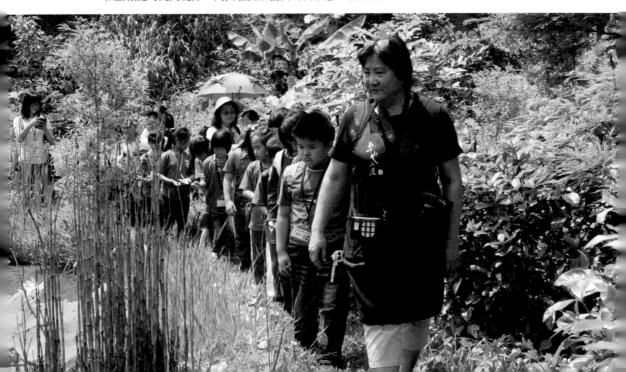

　　二產（農產品加工業）：以農業物料、人工種養或野生動植物資源為原料，進行工業生產活動；

　　三產（農業相關服務業）：拓展延伸農產品功能和提升附加價值，如農業觀光、科普教育、品牌展示、文化傳承等，產業融合的綜合型農業。

　　通過一二三產業疊加，創造新供給的「加法效應」，以及一二三產業融合，催生新業態的「乘法效應」，進行農業的深度交叉融合，通過第六產業化，實現集生產、生態、生活與生命為一體的「四生農業」。

　　生產性和生態性是基礎，生活性是核心，生命性是靈魂。體現了人與自然、人與人和諧相處的更高境界，代表著農業發展的新業態、新方向。

二 文創產業──「產地人」地方創生

　　近年來，整體農業及農村的發展從「建設農村新風貌」、「富麗農村」、「一鄉一休閒」、社區總體營造、農村再生⋯⋯到現在的休閒農業。二〇一九年被認定為地方創生元年，要創生地方，首先要先認識自己，看見自己，才會引發意識，進而才有內發的可能。從「產、地、人」著手，先盤點自己所在地的優勢資源，比如將傳統的農業生產，結合在地化的地理特色，再加上當地的人文風情，讓各地能發展出最適合自身的產業。

　　根著文化產業才能長出自己的故事，從產業導入文創，豐富自身內涵，形成主題特色來發展觀光，發展在地的觀光還是要從產業著手。

◎ 地理條件優勢資源

　　臺灣的氣候以大安溪與火炎山為界，將南北劃為兩個氣候區，三義鄉剛好位於臺灣氣候的分界上，北部為亞熱帶季風氣候，南部為熱帶季風氣候，因此氣候複雜多變。三義人常說：「南邊太陽北邊雨，道是無晴還有晴。」是南北兩地氣候的最佳寫照。

　　三義關刀山以北，每年的十月到翌年的四～五月便是有名的「霧季」時分，不論白天或夜晚，濛濛白霧瀰漫低空，鄉民如身處「人間仙境」虛無縹緲之中，故有「臺灣的霧鄉」之美譽。在地很多向陽植物都長不好（我就很想種香草，但大部分地中海型的香草植物，連我這個堪稱綠手指的園藝家怎麼種都種不起來），但這樣的氣候環境卻非常適合山藍生長。在這裡，透過地理環境的優勢、適宜的氣候和肥沃的土壤，可栽種出產量高、品質優良、色素含量豐富且具有國際競爭力的山藍。

三義有著適宜山藍生長的氣候和肥沃的土壤，可栽種出產量高、品質優良、色素含量豐富且具有國際競爭力的山藍。

　　我們夫妻以過去所研習的農學基礎，以及多年來鍥而不捨的精神，在藍靛製作上不斷地嘗試和實驗，加上各方貴人的協助，在天時、地利、人和等各方的因緣俱足下，終於讓我們生產出品質相當優良的藍靛。

樣本說明	藍靛素比例
卓也小屋今年試作，加入高純度消石灰 1.5% 比例	2.18%
卓也小屋先前打藍之藍靛，採用一般石灰	1.45%
北部某社區製作之藍靛	1.25%
東部某農場山藍所製作之藍靛	1.54%
東部某農場木藍所製作之藍靛	1.45%
北部工坊製作之藍靛	1.53%
北部某農場製作之藍靛	1.29%
中部某工坊進口之藍靛（中國產）	1.41%
中部某農場製作之藍靛	0.85%
從印度進口之精粉，標榜不加石灰	1.95%

二〇一四年，東海大學化學系楊定亞教授所檢測的藍靛。

藍靛染料中之藍靛素含量比較	藍靛素比例
卓也 2018 年 5 顆星	2.83%
沖繩藍泥	2.3%
卓也 2019 年 3 顆星	1.95%
臺灣其他樣品 A	1.53%
貴州	1.33%
溫州	1.21%
福建莆田	1.0%
臺灣其他樣品 B	1.0%
泰國 (1)	0.64%
泰國 (2)	0.39%

二〇一九年委請中臺科技大學呂兆倉教授檢測的各地藍靛染料。

　　二〇一四年，我們也商請東海大學化學系楊定亞教授，就二十幾個收集自各方的藍靛做藍色素成分檢驗，化驗數據證明了此事。二〇一九至二〇二〇年收集更多來自世界各地的天然藍靛染料，委請中臺科技大學呂兆倉教授檢測，結果更是令人有信心。

◎ 客家人文篳路藍縷

　　三義是非常典型的客家庄，「客家藍衫」也是以前常民服飾的主要色彩，先民穿藍染衣服上山下田，可防蛇、毒蟲的侵襲，而現代科學研究分析也證實，藍染衣物具天然殺菌作用，可預防皮膚病。所以藍草是先民渡海來臺，開發臺灣的早期重要經濟作物，藍衫更是客家先民「篳路藍縷，以啟山林」的重要衣著。因此在這裡發展藍染產業，有著地理氣候環境、在地人文及產業面向等等必要性及優勢。

◎ 藍草產業文化創意

　　「卓也」以在臺灣消失一甲子的藍染產業出發，發掘它的價值，復育藍染技藝，保存藍染產業文化，並將它與在地的風土資本結合、與土地做鏈接；再加入現代的創意、流行與時尚，跟常民生活對話，即為屬於「卓也」的文化創意產業；最後再融入農村的休閒活動中，成為食衣住行育樂的農村體驗，開創農村永續發展的新生命。

　　如前所述，臺灣的農業，乃至於後來發展的農業休閒都已經碰到瓶頸而裹足不前，甚至嚴重衰退，我們以擁有在地優勢的藍染產業為出發點，與文創去做掛勾，創造屬於我們自己的核心價值。不但不被時代洪流所淹沒，甚至透過品牌的建立與品牌特質的優勢行銷，一路堅持。近年來，除了堅守既有品牌，我們還往大都會一級戰區，甚至延伸至國外發展，不但長了翅膀，而且天空任我翱翔。

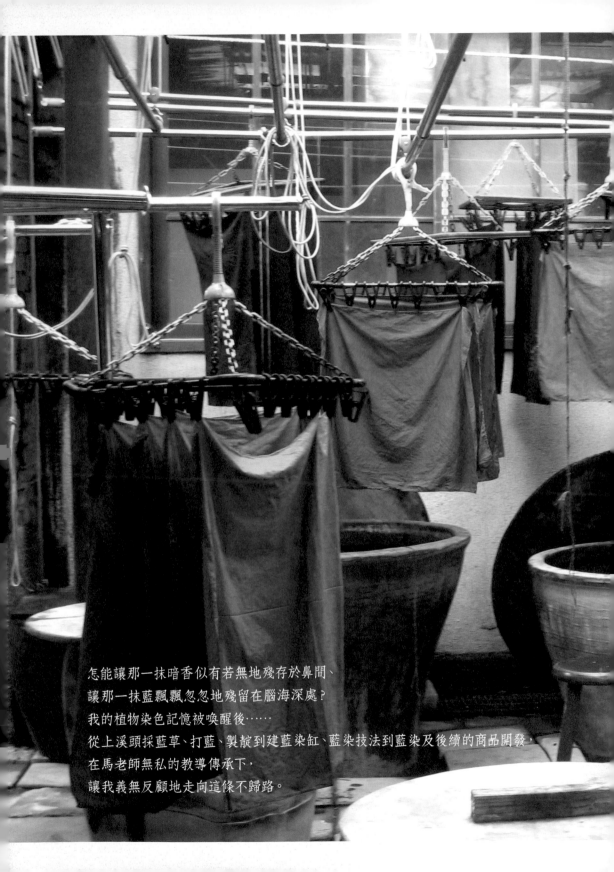

怎能讓那一抹暗香似有若無地殘存於鼻間、
讓那一抹藍飄飄忽忽地殘留在腦海深處？
我的植物染色記憶被喚醒後……
從上溪頭採藍草、打藍、製靛到建藍染缸、藍染技法到藍染及後續的商品開發，
在馬老師無私的教導傳承下，
讓我義無反顧地走向這條不歸路。

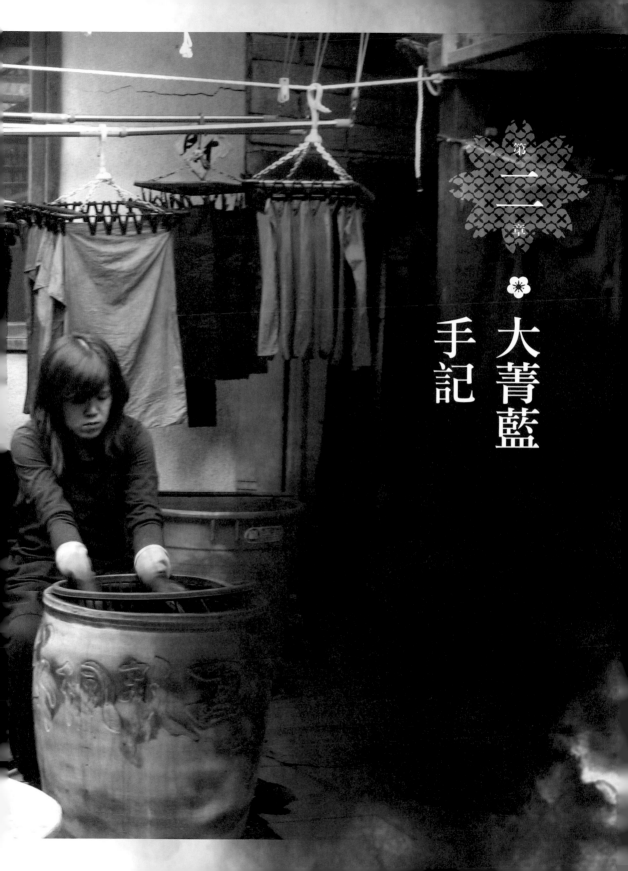

第二章

大菁藍

手記

一　只為一抹藍

常有許多人好奇地問：「為何你們會選擇從事這樣冷僻、繁瑣而又吃力不討好的藍染產業？甚至還能如此堅持、義無反顧？」

我也常常思考：為何自己和從事天然染色夥伴們對植物染色具有這般癡狂、執著的態度？在從事染色過程中，面對存在天然植物中的許多未知因素所產生的挫敗和不解，卻仍能堅持初心、永不放棄？在種植藍草、製作天然染料、反覆著染色，以及藍染布後製等既繁瑣又吃力的工作時，把自己弄得全身痠痛、貼滿膏藥，至今卻依然打死不退？

以我個人為例，或許是在成長過程中許多未被滿足的未知而使然吧？

猶記得小時候嘉義鄉下老家後面的田園，鄰居農夫在到處是水稻田的園中，種了一畝水梔子，每到黃昏飄來陣陣暗香，教人陶醉。

好奇著問大人：「那是什麼？為什麼那家人不跟大家一樣種水稻、黃麻、甘蔗……」

大人總是隨意地回說：「那是梔子，聽說種來外銷做染料的。」

不久後，那片梔子園也被砍光而改建了房子，徒留餘香在那鄉野田間和記憶深處。

及長，進入農專就讀，主修的專業科目就是農藝學，農藝作物分

暗香浮動月黃昏。

類中就有染料作物，如：山藍、蓼藍、梔子……除了簡單的名詞解釋，老師並沒有多做說明，因為這些植物都是早就不存在的經濟作物；大學課程的農藝學這一章也被這樣一語帶過。

　　經過約十年，自己當了老師、也教了這門課，雖然學著老師那樣輕輕跳過，但心裡總覺得有那麼一點遺憾和愧疚，心想：怎能讓那一抹暗香似有若無地殘存於鼻間、讓那一抹藍飄飄忽忽地殘留在腦海深處？

　　大約又過了十年，偶然間聽說有人用植物在染色，從前的那些記憶瞬間被喚醒，於是開始積極尋找專家，蒐集各種相關資料，一頭栽入植物染色的世界。當逐漸找到藍草植物種植和藍染門路時，更加被它的文化歷史價值所迷惑、深不可測的藍綠色彩變化、神奇有趣的天然氧化還原反應……。

　　我的植物染色記憶被喚醒後，首先是利用課餘不斷尋找前輩專家學習，終於有幸承蒙學校陳江源校長放行，而拜在臺灣工藝研究發展中心藍染教室馬芬妹老師門下當起學徒，從上溪頭採藍草、打藍、製靛到建藍染缸、藍染技法到藍染及後續的商品開發，在馬老師無私的教導傳承下，讓我義無反顧地走向這條不歸路。

　　經過一段探索時間後，開始試著帶入課堂教學之中，並導入卓也園區。最初，基於務農人的本性，知道要先取得染料來源，並穩定原料的供應，因此便與同行從北部陰濕山中尋找藍草，取得藍枝扦插於園區的瓜棚下試種成功，確定了藍染料來源沒問題後，便有打死不退的決心，勇敢踏進藍染領域。

 二　藍門一入深似海

　　二〇〇四年，在卓也園區桐花林下開始成立草木染工坊，適逢當時休閒產業的蓬勃發展時期，為卓也小屋民宿與餐廳帶來很不錯的來客量，藉由這一批風潮，將天然染色植物的體驗帶動起來。當時，在草木染工坊裡嘗試著所有可能的天然染料的染色，染工坊因而取名叫「桐顏草木染染工坊」。

桐顏草木染染工坊。

二○一三年租下廢棄二、三十年的老房子,從
竹林、樹木、叢林中把它們整理出來。

　　二○○七年,藍草在此地試種成功。由於當地種植條件的優勢及
客家藍衫人文,加上本身的農業背景等各方面考量,毅然決定以藍草
藍染產業為發展方向。除了園區的遊客體驗,更開始嘗試從事藍染文
創商品開發,一路走來到現今這番局面,心裡也有一個很大的收穫
──做每件事情要勇於挑戰自己的強項,使之更強。當初若選擇門檻
比較低、比較好入門的其他植物熱染,相信很快就被取代了。

　　到了二○一三年,位於園區的打藍製靛設備、體驗工坊和小小車
縫間,不足以提供當時的藍草產量、遊客體驗及藍染商品開發產出之
用,於是租下位於卓也園區菜園子上方,已經廢棄二、三十年黃家頹
傾老房子的五分基地,從竹林、樹木、叢林中把它們整理出來。

　　此外，還很用力地說服泥作師傅從破敗半倒的屋裡再砌一面磚牆，把古時候三合院的門面硬撐了起來，恢復老房子樣貌；再將原來屋後的豬舍整建成圖紋設計室、後製車縫室及現代化的藍染工坊；果園梯田整理出來（從雜樹叢林中整理出好漂亮的一片梯田，五十幾歲的地主黃先生還說他想起小時候有看到祖父在堆砌石關梯田）作為藍草園及藍靛製作一貫化作業區……隔年再跟鄰居老農夫幾戶人家租或契作更多的梯田，搭設遮蔭棚架，廣植藍草，進入產業化的藍草產業模式。

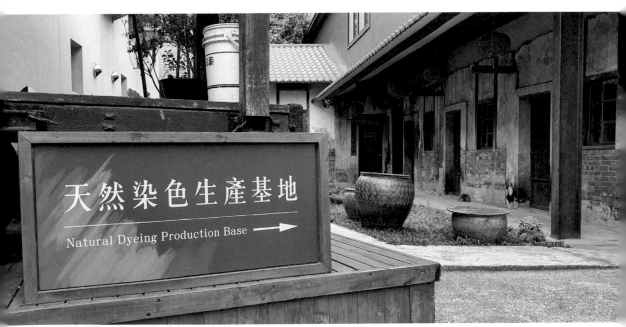

破敗半倒的屋裡再砌一面磚牆，把古時候三合院的門面硬撐了起來，恢復老房子樣貌。

真是所謂「藍門一入深似海」
——從最初因個人興趣拜師學藝，
到開設體驗工坊陪大家玩天然染
色，深覺藍草品質及其轉換成藍
染料的化學變化過程資料等所知有
限，但這又非常關係著後續的藍
染產品品質，值得深究；而藍染技
藝多樣有趣，可以創造藍染產品價
值，更需要學習。

　　因此開始投入種藍、製靛並建
藍染色；接著建置藍染研發基地、
藍染一貫作業園區、設計開發商
品，更積極培育人才，全心投入藍
染產業化；直到藍染產品產出趨於
穩定，轉而對外拓展直營店，推廣
天然染色。現在正往品牌行銷方向
努力，同時培養下一代傳承，朝永
續發展前進。

屋後的豬舍整建成圖紋設計室、後製車縫室及
現代化的藍染工坊。

❀

自然恩賜，染青之草

天然染料在消失一甲子之後，所幸二十一世紀開始，
環保意識抬頭，因此回歸天然染料的染織方法再次受到重視。
日本德島保存著最完善的蓼藍種植及堆積發酵製作技術的方式，
臺灣也找回了野放於山林原野中的山藍及木藍，
重啟藍染工藝。

　　藍色是從古至今，最廣為人類喜愛的顏色，而藍染料可說是工藝染料中色澤最自然、歷史最悠久、最具代表性，也更深具人文特色氣息的色彩。

　　藍染的廣義說法，是指使用藍色染料所進行的染色技藝；狹義的說法，則專指使用天然藍靛染料所進行的染色技藝，也就是一般對藍靛染色的簡稱。藍草製靛、建藍染色的工藝技術是長期演化而來，從最原始的「生葉搓汁直接染色」，演化進步至「製靛發酵間接藍染」，而製靛當中的「靛」便是指藍靛；其中藍色素的轉化過程相當深奧複雜，累積了無數先民的智慧結晶與集體意識，更是傳統工藝文化的體現。

　　藍染工藝專用的天然藍靛染料是從自然之賜──藍草植物中「去蕪存菁」萃取而來，「釀藍成華」──製成藍靛染料後再還原建藍，拿來染布或其他天然纖維，每一個步驟環環相扣。

　　「藍」為染「青」之草，而「青」或「靛青」是古早的顏色名稱，是中國傳統服飾的主要色彩，或是指藍色素或藍染料。

　　有關藍的中國歷史文獻記載，最早出現於《詩經・小雅・采綠》：「終朝采藍，不盈一襜。」意思是說，採了一早上藍草，還採不滿「一襜」（圍裙）的量。可是，採了半天，不滿一個襜的量實在有點離譜。可能是古代文人一種情感的抒發。當時爭戰連連，文學家用婉轉的方式表達婦人對君主徵調丈夫前往打仗，長期不歸，讓採藍的婦人無心採藍，一邊採，一邊遙望夫君歸期，是一種對夫君的思念，以及對君王不滿的委婉述說吧。

　　《荀子・勸學篇》當中，也有提到「青取之於藍，而勝於藍」，這應該是當時文人雅士看到藍草的藍色素轉化過程所發出的讚嘆。

　　在二十世紀以前，藍染的相關產業包括天然染料及天然染織，是相當具有經濟價值的產業，世界上有幾百萬人口靠此為生。從十七世紀開始，印度以木藍生產的藍塊（indigo cake）佔有世界七成以上的市場，經濟效益相當可觀，因此藍塊被稱為「藍金」，英國統治印度期間，壓迫印度人種植及生產藍塊，為了提高其經濟效益，甚至如同奴隸般地對待生產藍塊的印度人，一八三九至一八六〇年還因此發生多次暴動，稱為「Indigo Rebellion」（靛藍起義），足見當時藍靛產業可以掌控整個國家的經濟命脈。

　　然而到了一八八二年，德國拜耳公司公布藍靛的合成方法，並在一八九七年發明簡單且經濟的合成方法，二十世紀開始，合成藍靛便開始大量工業化的製造，天然染料的市場一落千丈，並在短期內幾乎銷聲匿跡，藍草也幾乎再無人栽種了。

　　臺灣天然染料在消失一甲子之後，所幸二十一世紀開始，環保意識抬頭，因此回歸天然染料的染織方法再次受到重視。在日本的德島，保存著最完善的蓼藍種植及堆積發酵製作技術的方式，而臺灣也找回了野放於山林原野中的山藍及木藍，重啟藍染工藝。

　　能夠萃取藍色素植物者，都可以稱之為藍草，全世界均有其蹤跡與分布，但主要藍草有四種——馬藍、木藍、蓼藍及菘藍。

一 馬藍

馬藍為爵床科，多年生的亞灌木，屬於亞熱帶植物。

它的名稱很多，適合生長在低海拔溫暖潮濕的背陽山谷，所以也叫做「山藍」。在中國西南方多稱為藍草或藍靛草，東南方則稱為「南板藍」，有別於北方稱為「北板藍」的菘藍。臺灣民間因它主要作為染青布的染料，所以稱它為「大青」或「染布青仔」；葉片大如掌，又稱「大菁」。

馬藍葉片大如掌，
又稱「大菁」。

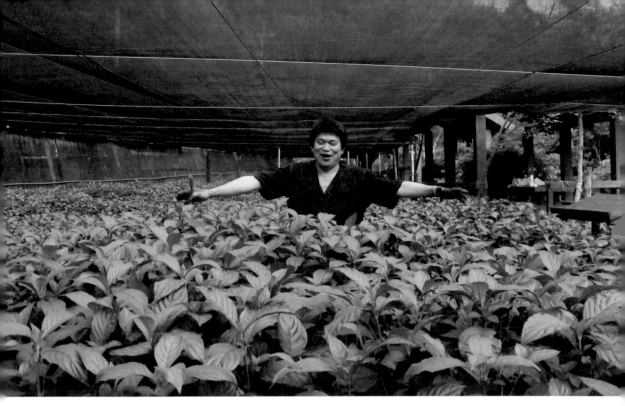

三義種植的山藍，因為氣候適宜加上肥培，大約可以長到八十至一百公分左右。

　　由於先民在山坡地上栽種山藍，同時田間也栽種檳榔樹來遮蔭，作為次要作物，因此臺灣話稱山藍為「大菁」，而檳榔就稱為「菁仔」；在日本沖繩古稱「唐藍」，因其是中國華東引進的，現稱「琉球藍」。

　　山藍的產地包括中國華東的浙江、福建，華南的雲貴地區，以及中南半島、臺灣、琉球群島等。

　　明鄭時移民屯墾政策，「小菁」、「大菁」兩種藍草大約在此時移入，「大菁」山藍落根臺灣北部，先民利用溪谷山溝旁大量栽植，因風土適合（臺灣北部潮濕多雨），獲利也多（浸泡發酵製成藍靛可出售，腐葉可作田園裡的基肥，改善土壤），因此成為重要的經濟作物之一。

　　山藍一般成長高度在四十至八十公分。在我們這裡種植，因為氣候適宜加上肥培，大約可以長到八十至一百公分左右。

　　山藍的莖呈方柱形，少分枝，有明顯的節，節部膨脹。山藍的根莖是中藥「板藍根」原料。葉子呈倒卵形或卵狀長橢圓形，葉的邊緣有鋸齒。秋冬季為開花期，花呈吊鐘形，淡紫粉紅。蒴果為長橢圓形、光滑，裡面有種子四粒。山藍的染色部位為莖葉。

山藍的染色部位為莖葉，春雨過後異常肥嫩。　　　　　　藍葉封袋置放一段時間，會釋放出紫藍光彩。

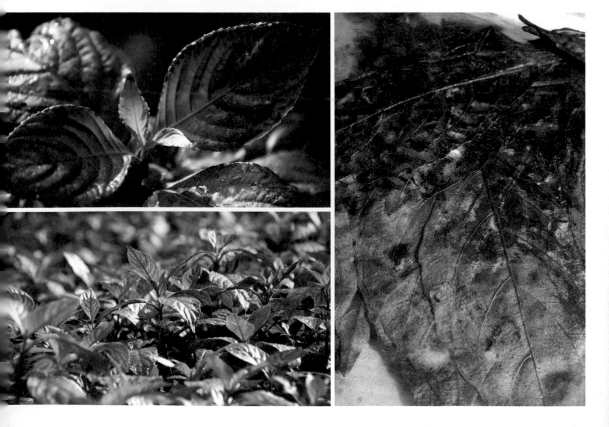

山藍的根莖是中藥「板藍根」原料。

山藍開花。一般經濟栽培會在開花前採收，若等到花開了，葉片色素就少了。

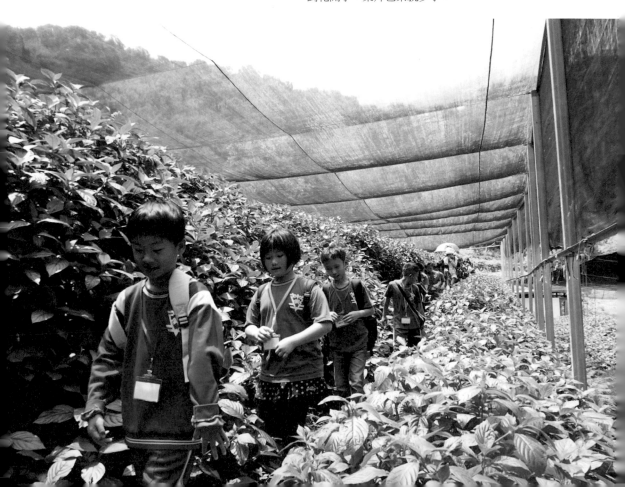

二〇二〇年一月在日本琉球看到百年菁碧池，聽說之前曾修復使用，不過現場看起來又荒廢了。

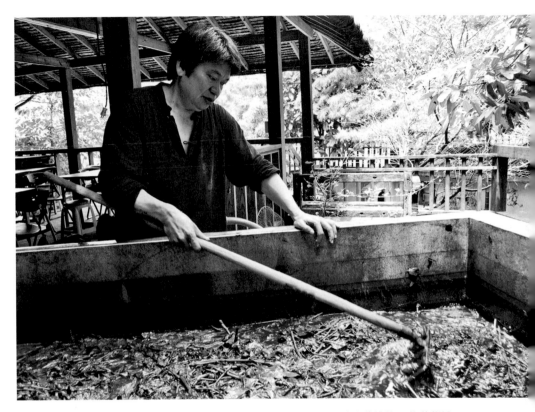

卓也藍染第一代菁礐池。

　　經濟栽培山藍忌陽光直射，因此只適合生長在低海拔、背陽山谷坡地，並做遮蔭栽培。

　　以無性的根莖扦插繁殖，栽種後第二年便可開始收穫，每年至少可收穫兩期。第一次在初夏間，第二次在初冬間。以前臺灣北部山區採藍製靛時，先民為了製作藍靛，通常會在大菁生產的集中地設置「菁礐池」，「菁」就是大菁，「礐」是臺語常用的「坑池」意思。

　　「菁礜」通常位於山上溪谷水源處，用石塊堆置、構築的圓形或方形的凹池，供浸泡大菁植物使用，再經發酵、沉澱、濾水後，收集藍泥，供製作藍色染料使用。

　　藍靛主要是以大菁植物萃取而成，也是藍染的主要原料。早期曾是臺灣人重要的生業資源，在一八八〇年臺灣外銷的產業中，藍靛以重量統計排在第三名，如以金額統計則躍居第一位。而大菁藍液所染製的藍布衫，隨先民悠然穿梭山林，開疆闢地，一步步走向現今絢爛耀眼的E世代。

　　直到同治末年，因先民往來行走中國之便，引進了茶葉，致使大菁漸趨沒落與衰退。到了二十世紀初，臺灣藍靛產業終究敵不過德國自焦煤中提煉、研製生產的合成藍靛那麼便利，於是逐漸沒落，最終難逃被掃入歷史餘燼的厄運。

卓也藍染第二代菁礐池。

二　木藍

豆科，多年生灌木或草本植物。

木藍因葉子相較之下小於馬藍，而稱為「小菁」或「小青」；因栽種於平原園子裡而稱「園菁」。在臺灣因為染青布用，也稱「染布青」，早期常被用來製作藍靛染料的是野木藍和印度木藍。

野木藍又稱「野青樹」、「蕃菁木藍」或「南蠻木藍」，原生於熱帶美洲（原屬於美洲木藍），引入熱帶亞洲，其後再傳入臺灣；印度木藍又稱「本菁」，原生於印度，流傳至印尼及東南亞，然後再往北傳入臺灣。就植株外觀來看，兩者差異不大，但所結的果莢卻可輕易分辨其不同──印度木藍的豆莢呈直線柱狀，而野木藍則呈彎曲的鐮刀形。

木藍廣泛分布於熱帶亞洲、非洲和美洲，主要產地為印度。

野木藍的花及鐮刀形彎曲的果莢。

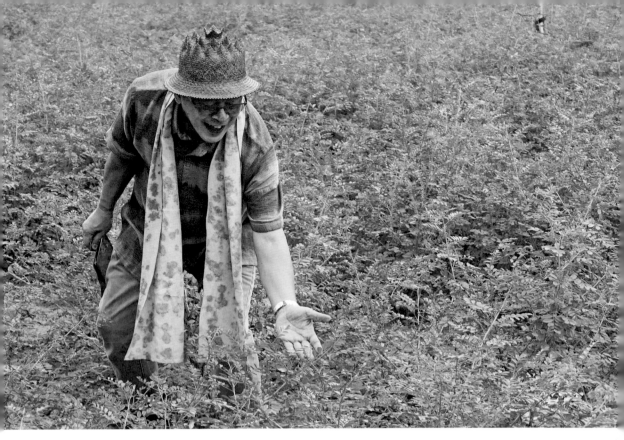

二〇一八年與 Edric 先生參訪泰北色軍府的木藍田。

　　木藍為木藍屬、直立性亞灌木，株高六十至一百五十公分，葉為奇數羽狀複葉，小葉三～七對，倒卵形或長橢圓形。花為總狀花序，腋出、紅橙色；果莢約為一‧五公分，密生於枝上，染色部位為莖葉。木藍葉含多量靛青素，為全世界產量最多、色素最濃的天然青色系染料。

　　木藍是向陽性作物，常見於平野空曠地、開闊之河床地或荒廢地，較適合臺灣南部高溫乾燥的氣候。它以種子繁殖，日照充足時極易生長，如灌木林狀，生長期約四個月餘即可割取莖葉製靛，一年可生成二至三穫。一般栽培二年後須更新，通常以沉澱法製造藍染料。

　　臺灣有地名稱為「菁寮」「菁埔」，就是因為曾經在當地設有多家製作藍靛的工廠，附近所收成，不管是本菁或蕃菁，都送到該地，「菁寮」的地名便由此而來。

三 蓼藍

　　亦略稱為藍或靛青，為蓼科一年生的草本植物。

　　原生於中國中部、亞洲東南部及東歐，是最早當作染青及藥用的植物；其果實也是一種藥物，稱為「藍實」，在古代也可當作食物，尤其在資源缺乏時，藍實還可作為救荒食物呢！

　　前面提到「終朝采藍，不盈一襜」，是說採一個早上的藍草還採不滿一個圍裙。另一說法是，有可能採的是藍實。一般用來做染料的藍草，採集後必須盡快浸泡，以免色素分解消失。為講求其時效性，通常會使用「刈藍」比較快，不太會用採的；而且即使是用「採」，也很快就能採集到很多，不太會使用圍裙當容器，因此推估是採集蓼藍的果實來當作食物。

　　蓼藍原產於中國江南溫暖地區，生長於河流下游淤積肥沃平原，中國黃河流域及長江流域中下游皆適合其生長。長江三角洲一帶過去為吳國所在地，其所栽培之蓼藍稱為「吳藍」。以前最著名的藍印花布或藍布衫多與蓼藍生產有關，所以蓼藍在中國染織歷史上有其重要地位。

　　蓼藍傳至日本後，在江戶時代成為四國德島縣（古名阿波藩國）的重要產業，因此又稱為「阿波藍」，當地利用堆肥灑水發酵法加

蓼藍的花有粉紅花及白花品系。

工而成的藍染料稱為「すくも」（藍玉），漢字為「蒅」，品質優良，銷售各地，成為日本傳統織品不可或缺的染料。

蓼藍植株高約五十到八十公分，根是鬚根系，莖直立，通常分枝。單葉互生，有長約五至十五公分的葉柄，葉卵形或寬橢圓形，長二至八公分，寬一‧五至五‧五公分，新鮮葉子翠綠色，葉片受傷後會呈現亮藍色，乾後轉呈暗藍色。夏季開紫紅色或白色小花，穗狀

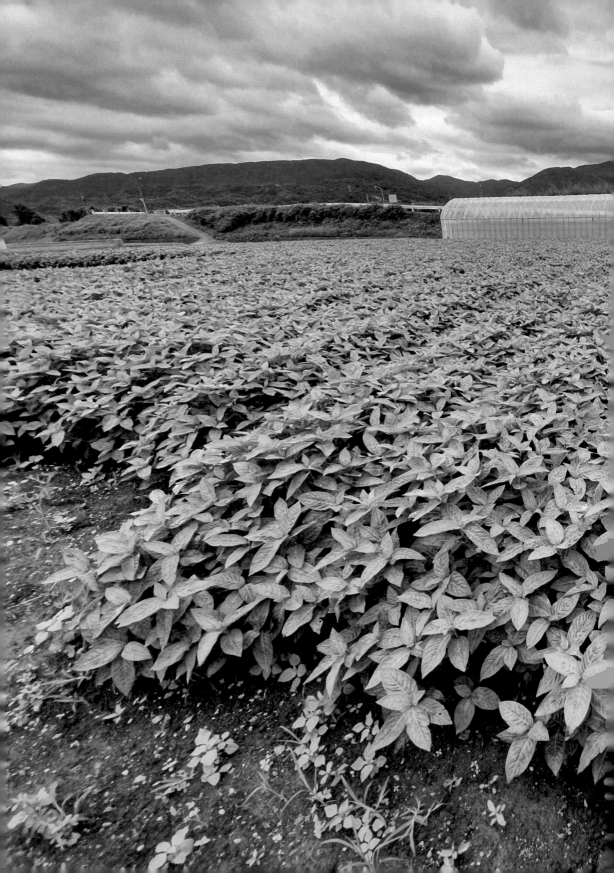

日本德島新居修先生家的蓼藍田。

花序長約四至八公分，頂生或腋生，花期在八至九月。蒴果寬卵形，有稜，長約二至二‧五公分，果期在九至十月。

　　蓼藍成熟葉中含有藍色素，可作為藍色染料。它屬於溫帶及亞熱帶植物，適合少砂質多壤土或黏土土質，喜潮濕土壤，需要全日照。

　　蓼藍利用種子繁殖，也適用扦插繁殖。在每年二至三月上旬撒播種子於育苗床，待藍苗長至四～五本葉時，約四月下旬至五月上旬，即可取苗於本田定植；可以採收兩次（藍刈）──第一次在六月下旬至七月上旬，第二次在七月下旬至八月上旬。

　　採收後切碎→去掉粗枝及雜物→日光曝曬或乾燥機乾燥至成藍色紙張狀→即可進行發酵（如不能即時堆積發酵，可以稻草袋先保存），九月上旬即可擇日入寢床堆積，灑上適量的水讓藍堆發酵，此時溫度會漸升高，每週約需翻堆一次。藍酵素菌繁殖分解葉脈留下藍色素，堆積發酵期十月至隔年二月即可成「菜」。

四 菘藍

　　十字花科二年生植物，有歐洲菘藍、中國菘藍及蝦夷大青等不同品種。

　　歐洲菘藍又稱歐洲大菁，生長於溫帶至寒帶地區；原生於地中海沿岸與西亞，後來拓展至歐洲大陸，德國、法國及英國均有廣泛栽培使用。在印度木藍藍塊尚未輸入歐洲之前，整個歐洲都使用菘藍染青。

　　中國菘藍又稱「大青」，也稱「北板藍根」。原生於長江、黃河流域的藍草植物有菘藍及蓼藍兩種，依其生長習性，菘藍適合乾冷的沙質地或草原，而蓼藍適合水分多的沼澤地，所以中國菘藍主要產地在華北、河北、河南、山東、遼東等，而蝦夷大青則分布於黑龍江、日本北海道及韓國等地。

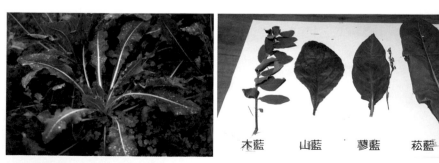

　　木藍　　山藍　　蓼藍　　菘藍

在臺灣生長不易過夏的菘藍。

◇

臺灣藍

篳路藍縷

苗栗三義的卓也小屋位於臺灣北部山區，
降雨量多，溫暖潮濕又多雲霧，
正是山藍適合生長的環境，
因此我們園區作為藍染染料的重要經濟作物的藍草，即為山藍。

　　來自大地、鄉土、天然環境育成的藍草，蘊含不可思議的「藍靛素」，奧妙轉化的色澤令人驚豔，點滴都是彌足珍貴的自然之賜，由此琢磨出藍染技藝的多樣性與精緻度，也開啟藍染工藝文化的樸實感與民間化。而適合臺灣環境生長的是山藍與木藍。

　　苗栗三義的卓也小屋位於臺灣北部山區，降雨量多，溫暖潮濕又多雲霧，正是山藍適合生長的環境，因此我們園區作為藍染染料的重要經濟作物的藍草，即為山藍。

 一　種藍在霧鄉

　　苗栗縣三義鄉長年多霧潮濕的氣候條件，非常適合山藍的生長。但種植藍草、生產藍靛的過程並非一帆風順，宛如當初先民屯墾的情景一般，還真是一部用青春與汗水交織出來的血淚史呀！

◎ 種藍的準備工作

　　大約十年多前，一行人跑到石碇山上，在藍染同好、同學的山裡採集些許大菁枝條，第一批就扦插在園區農場的瓜棚下，卻長得出乎意料之外的好。

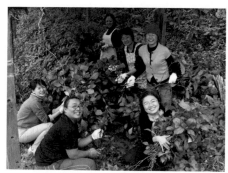 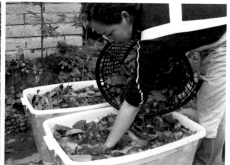

二○○七年第一批試種成功藍草，呼朋引伴來幫忙採藍，藍葉準備製靛。

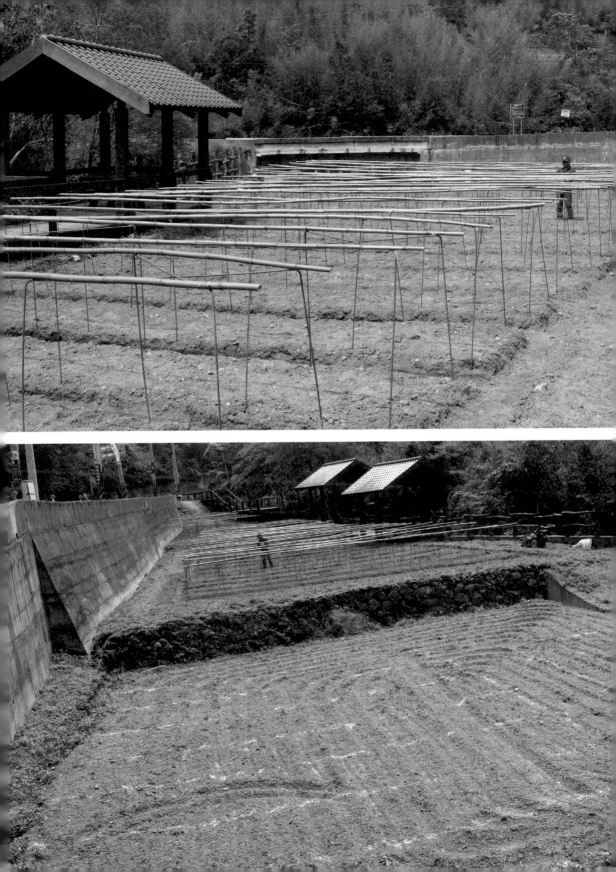

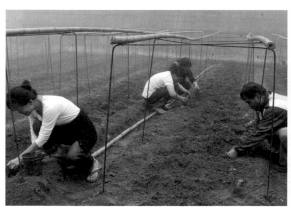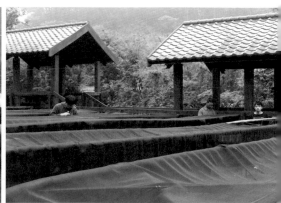

選擇溪谷旁陰涼潮濕、中低海拔的背陽山坡地，整地、有機肥料打基肥、作畦，架設百分之八十～九十遮蔭網，定植時連鄰居都來幫忙。

　　二〇〇七年，採藍季節一到，我們興致勃勃地呼朋引伴來幫忙採藍，並依照臺灣工藝研究所馬老師所指導的方法，製作了第一批藍靛；雖然數量不多，但彌足珍貴。

　　嘗到甜頭之後，我們馬上向附近鄰居黃先生租了兩塊各約兩分多的農地，準備大刀闊斧地種植藍草。

　　那年冬天，自己收了扦插苗，培養土袋直接打平就成功地育了苗。

　　栽植大菁的準備工作如前所述，選擇陰涼潮濕、中低海拔的背陽山坡地（最好是溪谷旁），整地、有機肥料打基肥、作畦，然後架設百分之八十～九十遮蔭網，避免陽光直射。

　　定植時可是大工程，在春寒料峭、霧茫茫的山間，煞有介事地展開，連鄰居福田瓦舍的廖老師都來幫忙，說是為卓也藍染寫下歷史性的一刻。

　　只是千萬不要以為從此就可以一帆風順，凡事都能一勞永逸。

　　展開大量種植的隔一年夏天，剛剛長得不錯的藍草，在連續兩個颱風肆虐之下，簡易遮蔭網被吹得東倒西歪，接下來的烈日和焚風侵襲，可謂慘不忍睹。管理農場的阿詩和金光師傅只好趕緊修補網架，並補充「十全大補湯」──三義農會的有機肥料，總算救了回來。那年延到七月份才收割，而且量少到剛好只夠高中職老師的公民營研習課程使用。

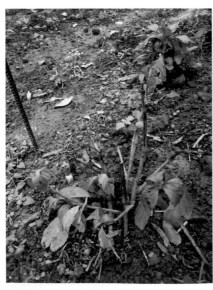
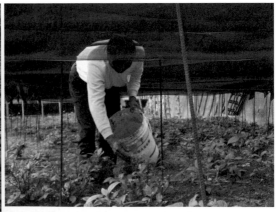

左／　颱風吹垮網架，藍草遭烈日和焚風侵襲。
右／　師傅補充有機肥料。

◎ 繁殖山藍——扦插

我們通常在採藍後、準備浸泡時，先挑出比較粗壯的藍莖留下來當扦插苗。取莖的中段、飽滿肥厚的兩節當扦插苗，下段在節下方〇・五～一公分左右以利刃斜剪，扦插入鬆軟的介質中（沙土、泥炭土……），約兩至三個禮拜就可發根，一至兩個月後可移植本田。

我們也嘗試用先端苗繁殖，只要一、兩節先端苗去除部分葉子後，扦插入泥炭土中，一樣可以得到好的藍苗。

有趣的是，以先端苗繁殖較快但不分枝，而以中間苗扦插雖然較慢，但可以有二～三本分枝。

特別要注意的是，不管中段或先端苗扦插，扦插的季節絕對關係著存活率。以三義山上為例，春末夏初（五月底至七月初）採藍時取苗扦插很少可以成功，冬天（十一～十二月）採藍時取苗扦插存活率就相當高。尤其在冬季多霧潮濕的三義山上，採藍時順便取下扦插條，不育苗、直接扦插入土中，照樣可以活得非常好。或者留比較長

左/ 先端苗繁殖。 右/ 兩節中段苗扦插。

左／ 扦插苗床。　右／ 扦插二～三週成活發根。

的枝條在母株上，待春暖花開的二、三月天，在霧茫茫、佈滿濕氣的三義山區取苗扦插，成活的機率還是相當高的。

　　扦插後大約二至三週可發根，待一～兩個月幼苗旺盛後，即可擇「黃道吉日」（就是霧很濃、沒有陽光的天氣）移植至架設好遮蔭網的本田種植。每個畦面種兩行，採三角種植，株距約三十公分。種植好之後，要立即澆灌水。

◎ 山藍的田間管理

　　山藍的栽培其實是很粗放簡單的，依照它需要的生長條件：溫暖潮濕、避免陽光直射、土壤肥沃，即可長得快又壯。

　　三義山區的氣候幾乎長年多霧潮濕，加上有遮蔭栽培，尤其是種在鄰近溪邊藍田的，除了育苗期及剛剛定植的苗木外，幾乎不用灌溉設備。不過，栽植在比較高燥處的藍田，在乾旱的季節仍須倚靠人工的水分供應。二〇一八年，我們利用染工坊藍染過程洗滌布料的回收

水，加以過濾，拿來澆灌，確實做好循環經濟、友善土地的栽培方式。

　　二〇一四年又向黃先生堂弟租了約八分地種植。 二〇一六年二月初，突來一場幾十年罕見的霸王級雪災，造成當地許多農作物遭致很大的損傷，我們的藍草生長或許有些停滯，但隨即而來的三月春雨，很快地又恢復生機、頭好壯壯。

　　山藍是陰性植物，不喜陽光直射，可以種在樹蔭下，或者要做遮蔭設施。當初搭建遮蔭網時為了省錢，選擇使用簡易隧道式遮蔭棚，沒想到一方面不敵颱風肆虐，再者遮蔭網架太低、管理不易，採收異常辛苦──彎著腰會碰到棚架，蹲著又不好工作。後來花了些錢與功夫，利用鋼構把棚架架高，從此不管是田間管理，還是收割時，都非常輕鬆愉悅。

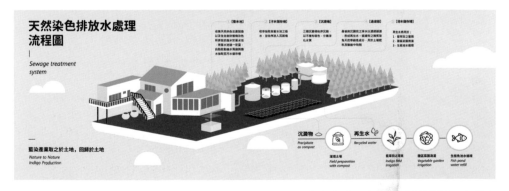

利用染工坊藍染過程洗滌布料的回收水，加以過濾，拿來澆灌，確實做好循環經濟、友善土地的栽培方式。

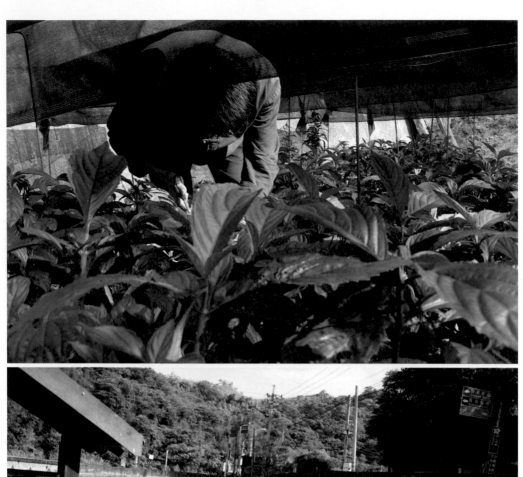

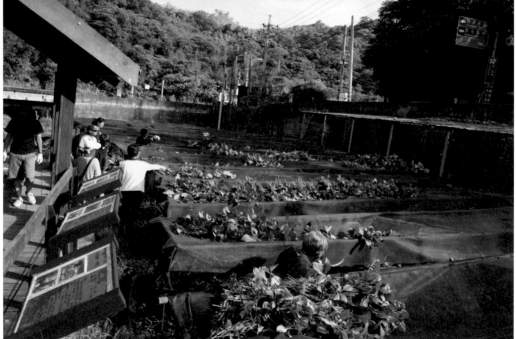

第一批搭建簡易隧道式遮蔭棚，遮蔭網架太低、管理不易，採收異常辛苦。

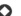

鋼構把棚架架高，從此不管是田間管理，還是收割時，都非常輕鬆愉悅。

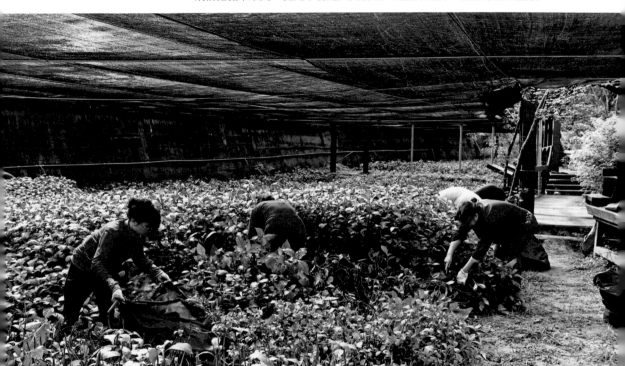

　　二○一六年夏天，在我的新書《又見一抹藍》出版時，特別贈與雙潭村社區管理委員會徐振芳老理事長分享，擁有雙潭村裡好大一片平地的老先生終於首肯，很放心開心地把將近一甲的農地租給我們。下半年，我們請來搭棚架的專業班底，搭好棚架，種下更多藍草，讓藍草生產產業往前邁進一大步。

租下位於雙潭村頭的徐老理事長約一甲農地，搭網種藍。

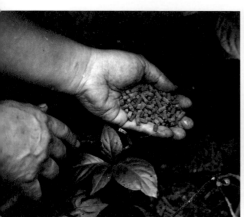
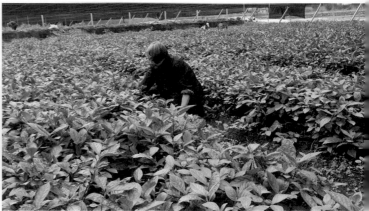

左／　有機肥料肥培。
右／　收割後，枝葉等還未覆蓋畦面前除一兩次雜草。知名服裝設計大師洪麗芬老師也下田幫忙除草。

　　山藍的藍色素主要分布於葉面，所以，葉肥（氮肥）的供應是非常必要的。但為了延長採收的年限（根據前人經驗，一般栽培三～五年就得更新），我們不施化學肥料，每次割完藍草後馬上肥培、撒上有機肥料（一公頃約三千～五千公斤），並進行培土，提供藍草足夠的營養，可延長採收年限。

　　依據我們經驗所得，最早在二〇〇八年栽種的藍草園，直到二〇一八年、將近十年才更新重新育苗種植。

　　土壤肥沃，當然雜草也長得好。所幸山藍中後期長得高大，只要在割完後，枝葉等還未覆蓋畦面前除一兩次雜草就可以了，等到藍枝葉快速生長茂密時，雜草就長不出來了。

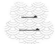 二　採藍晨露未乾時

根據《臺灣縣志》記載：「取藍草條并葉以石灰水浸久，取其下凝者為澱以染。」這就是老祖宗採藍製作藍靛來當藍染料的過程——

採藍趁晨露未乾時。

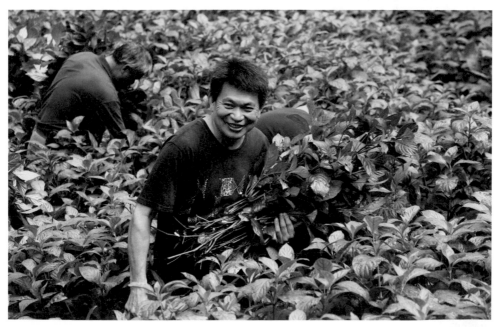

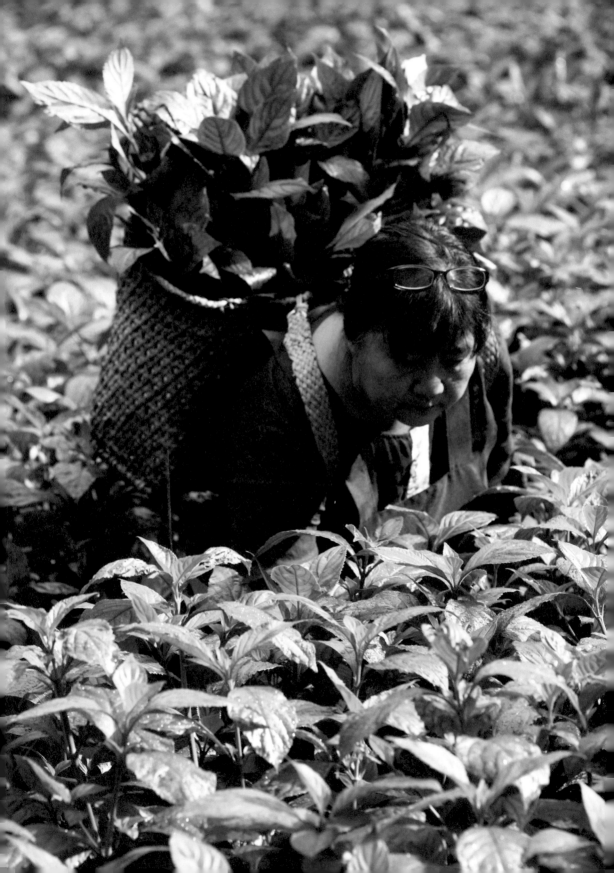

「採菁」：趁著早晨露水未乾之前，採收大菁。

「浸泡」：將採回的大菁浸泡在清水中，使顏色滲出。

「打藍」：加入石灰並且不停攪拌，打入空氣使藍色素與鈣離子
　　　　　結合、加速沉澱。

　　製作藍靛的第一個步驟就是「採藍」。古書上記載，採藍要趁晨
露未乾時。在採藍的季節，要一大早下田採收，並盡快處理，以免太
陽出來後使生葉萎凋，影響色素含量。

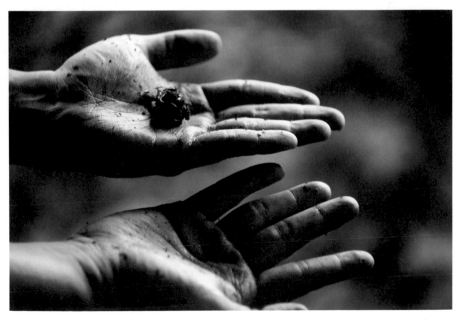

摘取一片成熟生葉，在掌心中用力搓揉出汁液，待汁液接觸空氣後會氧化成藍色。

採收藍草。

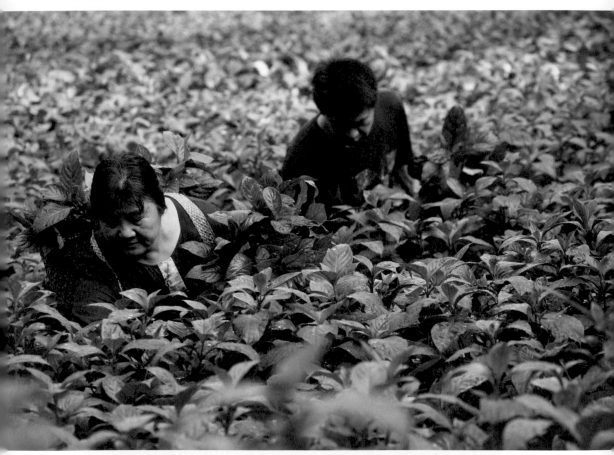

　　每年藍草植物在開花前、葉子充分成熟時，生葉中蘊含水溶性原靛素即可「採藍」。要判斷是否到了採收期，可以摘取一片成熟生葉，在掌心中用力搓揉出汁液，待汁液接觸空氣後會氧化成藍色。

　　根據前人記載，大菁在栽種後第二年便可開始收成，每年至少可收穫兩期，第一次在五月底至六、七月間，第二次在十至十二月間。

　　藍草專業栽培若是有遮蔭、土壤夠肥沃，並且管理得宜，枝葉茂密、株高可達約八十至一百公分。其實，採藍草是很快的，通常我們染工坊一行十餘人一早下田手持鐮刀，一手抓住一把草莖，離地約二十～三十公分，一手下刀，採整捆的方式割取，很快地唰唰唰，一下子便裝滿一大袋（很沒氣質的大型垃圾袋），也沒像古人一樣用襜（圍裙）那麼秀氣，大約一、兩個鐘頭，太陽露臉時就可以採到當天的浸泡量（六百～七百五十公斤）了，絕對不像古書上寫的「終朝采藍，不盈一襜」那樣少得離譜，那麼哀怨浪漫。

契作藍草園。

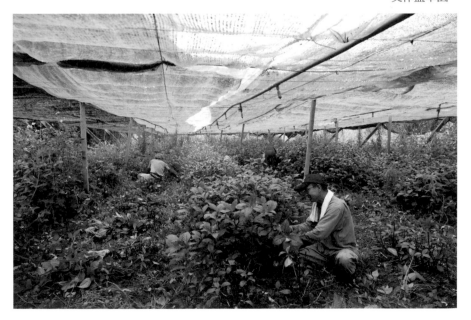

　　幾年前，藍草在這裡試種成功後，便開始積極尋找當地農戶來契作，儘管開的條件優渥、利潤很高，但他們只是很樂意把田租給我們，自己卻不願意下田耕種。所以我們只好在這裡跟六個地主租了近十公頃的地，除了種藍草、做浸泡菁礜池，另外還種其他植物染材、種菜、種樹……等，徹底實施政府所謂的「小地主大佃農」政策。直到目前，也只有少數幾個農民願意契作，主要原因是他們都老了，而他們的子女也覺得種田太辛苦，紛紛放棄農作、前往都市發展了。

　　這種情況也普遍存在各行各業當中，所有基層工作都同樣面臨嚴重的斷層問題，土水師、裝潢師、油漆師、裁縫師……有老師傅卻沒有助手工，大家都要當設計師，沒有基礎工作人員，因為已經沒有年輕人願意做這麼辛苦的「勞」工了。在社會這部大機器中，大家都不肯當螺絲，該如何是好哩？

　　採藍季節一年大約有四至五個月，也就是說，這四、五個月裡頭，每三到五天必須動用到染工坊的所有員工下田採收；而古人又說採藍要在「晨露未乾時」，所以一大早要把這些年輕人挖起床下田幹活，其實是一大苦事！

　　這期間又參訪了日本德島的新居藍師自己改良的採收機，下定決心要解決人力採收的問題，幾經波折，終於得到農藝博士謝瑞裕學弟推薦利用採茶機，幾經改良、測試，終於派上用場了！現在只要三位農夫下田，就可以代替二、三十人的手工採收，又快又好。

　　採茶機經農機廠師傅改良後，比一般採茶機可採收的長度更長（約十五公分），兩位同仁一人一邊提著走在畦溝，第三位農夫同仁

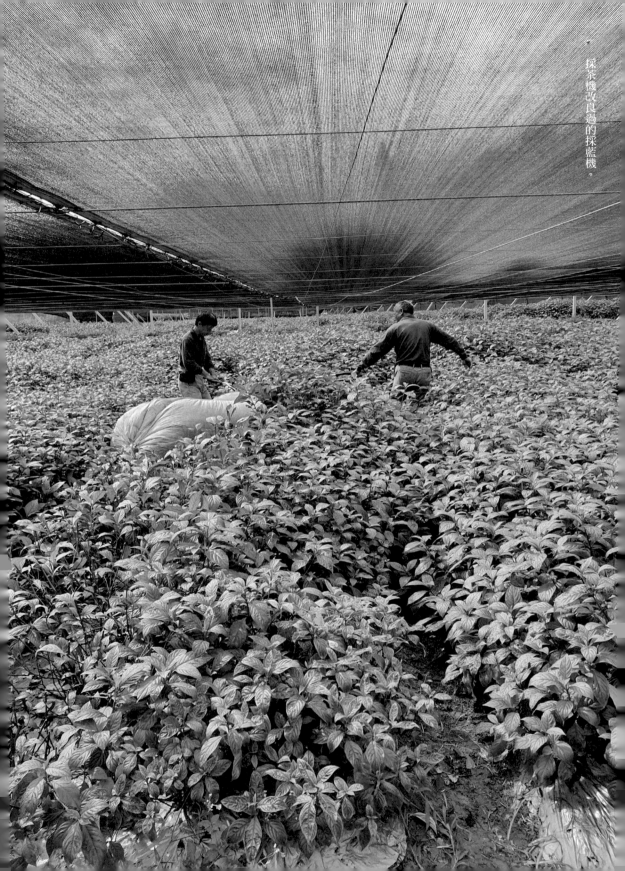

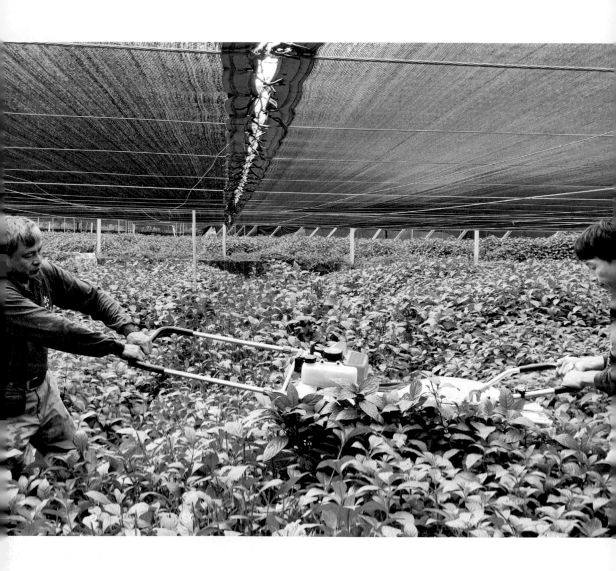

負責收袋,大約來回三次可割取五十公分左右的藍草,又快又整齊。

　　藍草直接入袋收集後,很快可由貨車載回浸泡池浸泡,縮短採藍後擱置時間,避免色素分解。採收的同時也將藍枝條切斷,增加藍色素釋出速度,縮短浸泡時間。

其實，這時候採的藍草也是可以「直接染色」，也就是將生葉汁液直接搓揉於布上，或取其浸泡液，或打碎汁液直接浸染——生葉染，甚至將生葉直接搥染於棉布上，氧化後轉成淺藍、偏綠的生葉敲染效果。

生葉染。

　　但藍草生葉中水溶性的藍色素是不安定的，而且色素含量很少，因此，老祖宗們經過漫長的演化、進步，漸漸地發展到「間接染色」技術，加工濃縮氧化製成高濃度的「藍靛」，然後藉由「建藍」的過程還原，再進行「藍染」。

　　藍草的色素是在葉子，剛開始種藍草時，每次採收量不多，了不起一、兩百公斤，那時很聽話，在運回園區後，得一一摘除較老而粗

生葉敲染。

壯的莖，留下葉子，如同照片上大批人馬——員工、朋友、左右鄰居，還有研習老師……等，如菜市場挑菜般一樣挑摘藍莖葉。

　　近幾年，種植面積增加，採藍季時，每二～三天就要收割一次，一次出動大批人馬，每次收量六、七百公斤，已經沒有心力去挑撿葉子了，頂多在水洗時順便挑掉老而粗的枝條，直接水洗浸泡，因為越快下水浸泡越好！

大批人馬如菜市場挑菜般一樣挑摘藍莖葉。

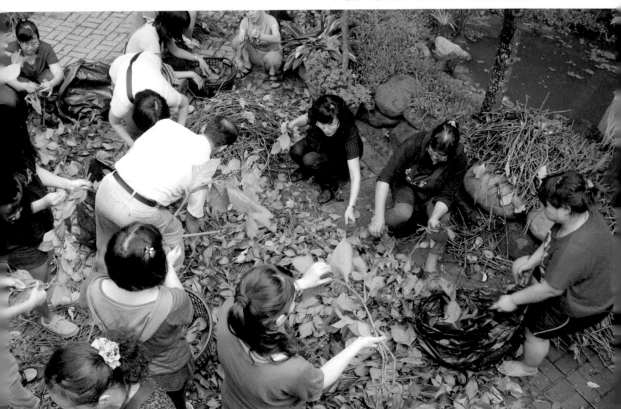

三 去蕪存菁調製藍靛

臺灣的藍靛（或稱「澱」）主要是藍草以沉澱技術萃取而成，因含水分如膏泥狀，所以也稱為「泥藍」，是藍染的重要原料，更是天然染料中最重要的色素之一，臺灣早期的藍布衫便是用這種藍靛還原染成的。

時至今日，隨著文化創意產業的提倡、懷舊風氣盛行及環保意識抬頭，結合藍染藝術與文化內涵的生活用品愈來愈豐富，許多工藝設計界職人紛紛投入生產極富創意及美學的藍染製品，使藍染文化可以走入生活中，形塑一種新潮流。

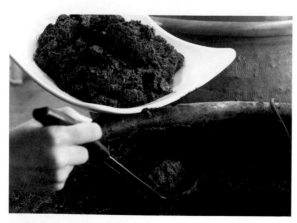

另外，藍靛早期亦有萃取作為繪畫顏色、化妝品、醫療的用途，如漢藥中青黛便是藍靛的萃取物。未來若有更深入的研究和推廣，相信藍靛將不再是印象中只應

撈取染缸上面的藍泡泡，結晶成粉末，便是純正的青黛。

左／　印度以沉澱法製作成藍塊（indigo cake）。
右／　德島「堆積發酵法」製成炭土狀的菍（すくも）。

用在衣飾上的藍靛，也可能被端上餐桌、成為天然色素，增加食物的
光采。

　　世界各地的人們利用當地藍草植物，依其生活經驗，發展出各地
不同風貌的植物染織技術，而且由藍草萃取藍靛色素的染液在製程
中，因藍草特性不同及其原有的經驗，可分為「沉澱法」和「堆積發
酵法」。

　　印度以「沉澱法」做成藍塊以利輸出，而在中國、越南、印尼、
泰國等中南半島則加入沉澱劑，製作成膏狀的藍靛（或稱藍泥，in-
digo mud），當作染汁、繪畫顏料或藥品使用；而日本德島至今仍
保留著老祖先的「堆積發酵法」製成炭土狀的菍（すくも）。

　　臺灣最常用的也是沉澱法，是將藍草生葉浸泡於水中，浸泡的時間依季節與溫度變化，以及藍葉腐爛與藍靛素溶出的程度而定。

　　浸泡完成之後，將腐葉撈出，加入適量石灰乳，以攪拌工具快速攪拌，使之產生大量泡沫，當這些泡沫接觸空氣後會氧化為非溶性藍色素，待溶液呈現暗藍色時即可停止攪拌，讓藍液靜置一段時間，等到藍靛沉澱後，將上層廢液排出再過濾，即可取得「藍靛」。

◎ 菁礜池──浸泡

　　成熟的藍葉生葉中蘊含水溶性原靛素，所以採藍、秤重、水洗後，要先將藍葉盡快浸水以溶出青綠色液，撈出腐葉後投入石灰，攪拌、打空氣，使氧化並沉澱而得藍靛，這方法稱之為「生葉浸水沉澱法」，簡稱「沉澱法」，古時候稱「漚藍法」。

　　浸泡藍草的池子古時稱之為「菁礜池」。將洗淨的藍葉倒入池中，導入清水，上置重物使藍草完全沒入水中，生葉會慢慢溶出水溶性原靛素，水溶液轉呈青綠色（接觸空氣的液面則氧化呈藍色），為使藍葉充分溶出色素，最好不時加以翻動。

　　至於浸泡時間的長短，完全依照天候狀況憑經驗判斷。以三義的氣候而言，第一季採藍在夏天，大約浸泡兩天多，第二季採藍在冬天，大約二‧五至三天（近年以改良採茶機分段採收，藍枝葉先行切分三段，增加色素釋出速度，所以浸泡時間再縮短些）。

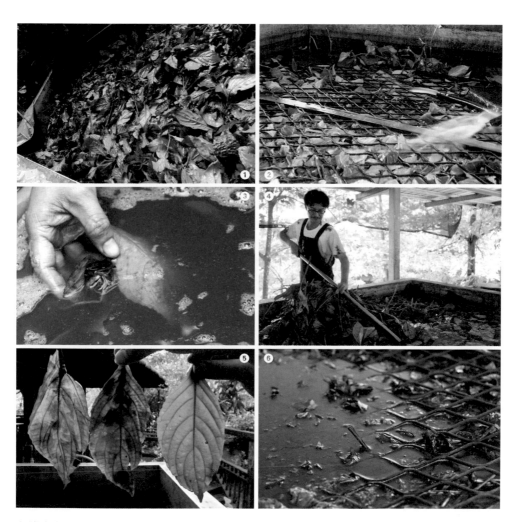

❶ 清洗葉子並導入山泉水浸泡藍葉。

❷ 導入山泉水，上置重物使藍草完全沒入水中。

❸ 藍葉浸泡的第二天，生葉會慢慢溶出水溶性原靛素，水溶液轉呈青綠色。

❹ 不時加以翻動使藍葉充分溶出色素。

❺ 隨著浸泡時間，生葉溶出水溶性原靛素情況。

❻ 藍葉浸泡二～三天後，水溶液轉呈青綠色，接觸空氣的液面則氧化呈藍色。

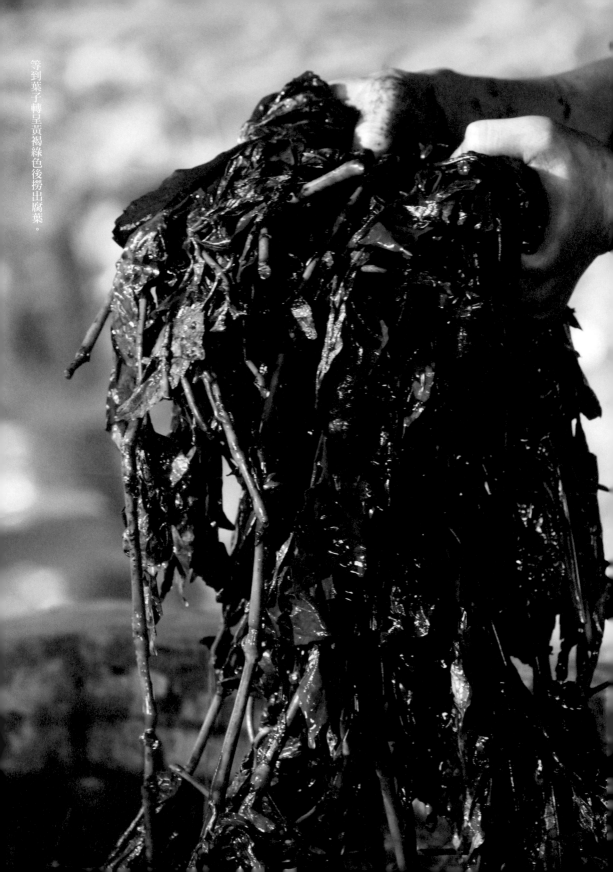

等到葉子轉呈黃褐綠色後撈出腐葉。

浸泡時間不足會浪
費色素，浸泡過久則易
造成異性發酵，原靛素
會隨浸泡時間的加長而
分解掉，導致藍染料的
製成量減少，色澤也較
差。等到葉子轉呈黃褐
綠色後撈出腐葉[※]，過濾
浸泡液，準備打藍。

※腐葉是非常好的有機堆肥
原料，據說臺灣早期開墾山
林種植藍草，一方面賣出藍
靛有收入，一方面將腐葉當
作堆肥，是山上土壤最佳改
良劑。

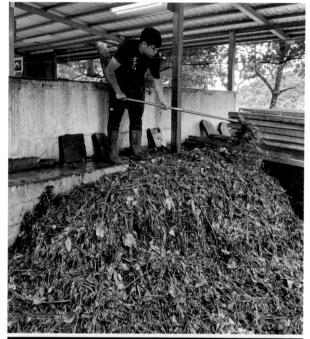

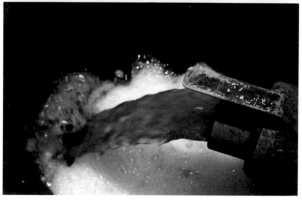

上／　藍草腐葉做堆肥，是山上土壤最佳改良劑。
下／　過濾浸泡液，準備打藍。

　　您可別以為我們一開始就有所謂的「菁礜池」啊～照片上是卓也藍染第一代的浸泡桶，這時一天不過採個百來公斤，就可以在園區小徑上排個一、二十個桶子，做到腰都挺不起來。後來藍草越種越多，覺得一直永無止盡地買桶子也不是辦法，乾脆「豪邁地」花了一筆經費，製作一個圓桶形池子，將浸泡、打藍池一併解決。

左／　剛開始種藍時，一天不過採個百來公斤就可以在園區小徑上排個一、二十個桶子，
　　　打藍時一桶桶地打相當耗時耗力。
右／　第一代浸泡打藍共用池完工啟用，為祈求往後製靛順利焚香禱告。

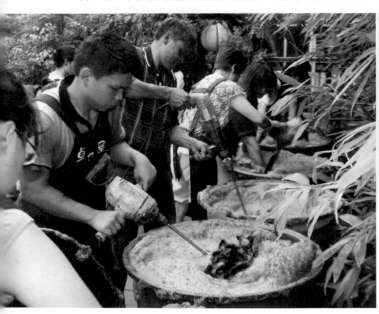

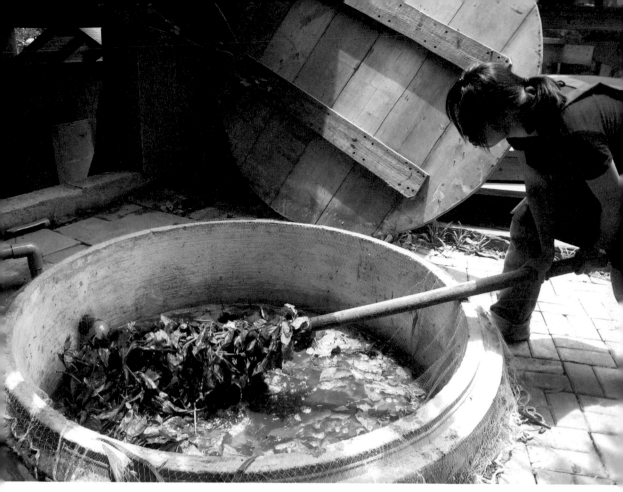

嘗試將藍草置於網中入池浸泡，以為待浸泡完成後拉起魚網就可以把藍草拉起，結果不但漁網承受不住破了，過程還增加翻動藍葉的困難。

　　第一次建菁礜池，妄想著以一張捕魚網來解決打藍池當浸泡池用，想說將藍草置於網中入池浸泡，待浸泡完成後，拉起魚網就可以把藍草拉起……哪知等到藍葉浸泡完成，卓也父子倆出盡蠻力想把重兩百多公斤的藍葉（不包括浸水後的重量）拉起——結果可想而知，不但拉不起來，網子也報銷了，只好勞駕年輕的工讀生一一撈起腐葉。

　　過幾天，第二批採藍就只好乖乖地把原來的桶子找出來，排排站在池畔，再把藍葉一一浸入桶中，待色素溶於水後撈出腐葉，一桶桶

過濾後,再倒入打藍池中。這方式雖然可行,但十幾個桶子扳倒再倒下浸泡液入池,其實還真是很吃力的!

　　第二季採藍前,只好再去買數個更大的桶子(600L),請工務同仁阿詩在桶底側面開洞,並做開關、裝水管,然後將桶子置於菁礜池上層平臺,想說待浸泡完成後打開開關,讓浸泡液經由水管流入池內,結果就如同照片上那樣……一堆桶子怪物!

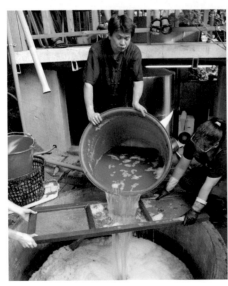

嘗試以桶子浸泡,待色素溶於水後撈出腐葉,然後一桶桶過濾後,再倒入打藍池中。

再次嘗試以更大桶子浸泡,架高,在桶底側面開洞,並做開關、裝水管,然後將桶子置於菁礜池上層平臺,想說待浸泡完成後打開開關,讓浸泡液經由水管流入池內。

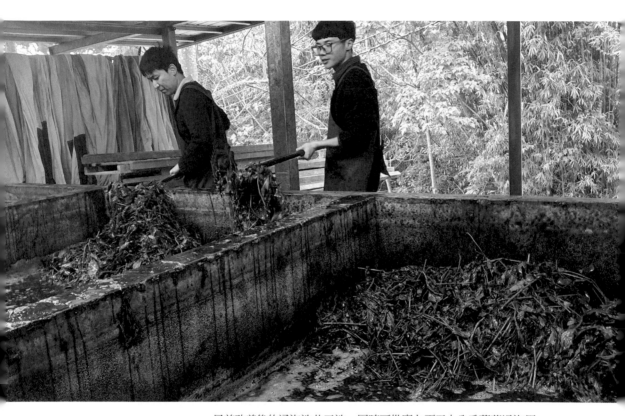

目前改善後的浸泡池共三池，同時可供應七百五十公斤藍葉浸泡用。

　　到了二〇一二年，手頭上剛好有一筆經費，乾脆找來土水師傅阿寶師，在打藍池上方依現況砌了一座可容納約兩百五十公斤藍草的浸泡池，並安裝管線，讓浸泡液順利流入打藍池內好打藍。

　　又過了兩年，藍草越種越多，藍染產業也步入穩定狀態，於是依照原先計畫，另外找地建置藍草產業一貫作業園區。除了擴大藍染房的規模及設備，整個採藍—浸泡—打藍—製靛—收藍靛過程，全都改成電動化及管線化。

　　目前改良的浸泡設備在園區上坡地帶共建造三池，以磚塊水泥砌成，其旁側並建立藍草堆肥槽，可將藍草腐葉製成堆肥，回歸用於大菁的種植上。每個浸泡池容積約可容納兩百多公斤藍草，所以可同時供應七百五十公斤藍草浸泡使用。

　　採藍季時，每三～五天一大清早採藍後由貨車載運回的藍葉，經過清洗後，直接置入浸泡池浸泡，二至三日浸泡完成後，透過池底下面管線將浸出液導入打藍池中；爾後，再將已經釋出色素的藍草腐葉撈出至堆肥槽中，堆積發酵做肥料。

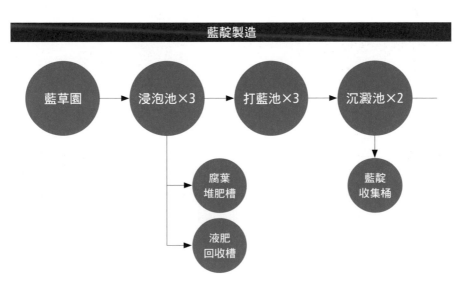

二〇一四年，藍草產業一貫作業園區完成採藍—浸泡—打藍—製靛—收藍靛過程，全都改成電動化及管線化。

◎ 打藍製靛──氧化

　　藍葉浸泡二～三天後，色素會大致溶出，液面因氧化而呈現藍黑色膠膜狀，此時需撈除腐葉，並將浸泡液過篩後放進打藍池中，同時準備葉重一・五～二・五％的消石灰（過篩）加水調成石灰乳狀，加入打藍池中開始打藍。

葉重一・五～二・五％的消石灰加水調成石灰乳狀，加入打藍池中開始打藍。

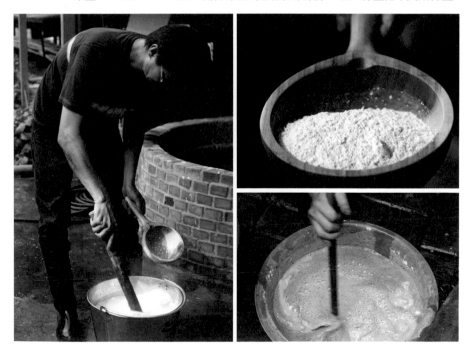

① 石灰的比例

　　千萬別以為事情就這麼簡單！光是消石灰該加入多少量這件事，在幾年來的製靛過程中就讓我們吃足了苦頭。

　　根據前人的經驗，有生葉重二～六％這樣的比例，加越多越好打藍，而且製靛重量會增加很多，但將來建缸後灰量太高，絕對會悔不當初。所以，我們是盡可能的減少石灰量，只要其中含的鈣離子足夠吸附色素就足矣。

　　以前在工藝中心製靛時，我們選用「關子嶺」牌的石灰，大約葉重的二～三％就夠了，回到卓也農場製靛時，剛開始使用也還OK，但漸漸覺得材料行買的石灰品質每況愈下，甚至有一年，一向是大而化之的卓也老闆，隨便買個工地用石灰替代，不知加了多少才打下去（泡沫減少、消失，表示氧化完全），結果做出來的藍靛雜質含量過高，品質極差。所以，這幾年不斷尋求含鈣量高的石灰，甚至嘗試用含鈣量九十八％的試藥級石灰，當然價錢也相對高昂。

　　皇天不負苦心人，後來終於找到廠商進口的日本愛知縣品質很好又穩定的食用級石灰（含鈣量九十六％），只要加入一・八～二％就足矣，從此解決了到處找消石灰的噩夢！

　　不過這石灰價格比市售的貴上十幾倍，加上因為石灰加得少，最後藍靛泥的總重量也減輕。如果藍靛買賣以重量計價，賣方肯定划不來。不過，我們的藍靛目前也只足夠自家藍染工坊使用，只有少量賣給學員；自己用當然藍靛素含量越高，染布的效果品質越好。

　　卓也的藍靛泥藍靛素含量高，除了藍草本身因氣候及栽培技術精

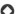

進、草肥色素高之外，製靛過程中利用高品質石灰降低石灰用量也是一大因素。

② 打藍氧化

　　倒入石灰乳後就可以開始打藍，快速攪動浸泡液，讓水溶性原靛素與石灰乳混合，並透過用力攪拌的過程，產生大量泡沫以接觸更多的空氣，使之氧化成「非溶性藍靛素」。

　　這一～兩小時打藍的過程是很精采有趣的變化：

- 打藍時，可以觀察到浸出液由青綠色轉呈土黃綠，接著慢慢呈墨綠─藍綠，最後變成深藍色。

- 打藍後，會大量冒出泡泡，而且每次泡泡都呈現不同的樣貌，如海、如波、如浪、如雲、如冰山雪崖、如崇山峻嶺……最後泡泡變小並急速消失，氧化完成！

❶ 過濾浸出液加入石灰。
❷ 打入空氣，白泡泡開始變色。

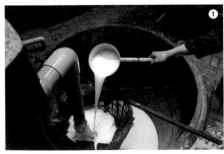
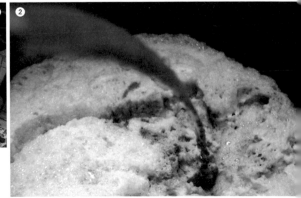

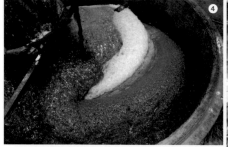

❸ 打藍中前期，白泡泡慢慢轉成藍色，浸出液也由青綠色轉呈墨綠。

❹ 打藍中湧起大量的泡泡，幫助藍液與空氣更多的接觸氧化。

❺ 打藍中後期，泡泡漸消失，浸出液顏色更接近藍黑色。

❻ 泡泡消失，結束打藍，靜置待藍靛沉澱。

③ 打藍道具

　　打藍的作用就是要融入空氣，使之氧化。古人很克難地以水瓢舀起浸泡液，然後高高舉起再注入原桶中，讓浸泡液接觸空氣再衝擊液面，以增加氧化速度。當然，這種方式現在只能拿來玩玩，否則一桶下來少則半小時，真的會做到手脫臼。

　　還有更神奇的是，爸爸做的竹製打藍神器──竹做老師傅的爸爸原本編製的是錐形竹燈罩，放在餐廳門前，剛好被前來臺灣參加我們

所舉辦的國際論壇的泰國工藝師Mann看到，說在泰國他們用這個打藍，我趕緊訂好尺寸，請爸爸做來試試。透過編織有許多篩孔的竹編，可以打入更多的空氣，果然好用。

二〇一九年二期的培訓課程學員們玩得不亦樂乎，隨後也得知，他們回到自己農場後如法炮製，可輕而易舉地自製少量藍靛自用，這也算是為推廣有功再記上一筆。

卓也工坊剛剛種藍的那幾年改良了很多打藍方式，曾經用過養魚打空氣的氣泡石，也利用過水泥攪拌器快速攪動浸出液打藍。這種方式看似簡單、輕鬆，剛開始覺得好玩，不過一桶十～二十公斤的藍草浸泡桶，大約要打三十分鐘至一個小時，會打到手發麻！

開始量產化種植時，一排一、二十個桶子，兩、三支電動攪拌器一起動起來，大概也要四、五個小時。尤其碰到晚上八、九點，發現藍葉色素已然大量釋出，不能再等到隔天早上，以免發酵過度影響品質，所以經常得在這時候召集已休息的員工來打藍，真的是打到人仰馬翻，每個人的臉都臭了。

現在卓也藍染的藍草產業一貫作業園區新建設施，共有三個打藍池對應三個浸泡池，待藍草浸泡時間到時，浸出液由浸泡池的地下管線導入打藍池中，再加入石灰乳後，馬達開關一扳即自動開始進行。打藍池內共有三套打空氣系統，透過循環或打氣泡方式持續快速打藍約一～兩個小時，只待泡沫下沉、減少，呈現細小狀態、溶出液變成深藍色時即可停止打藍，並讓藍液靜置。

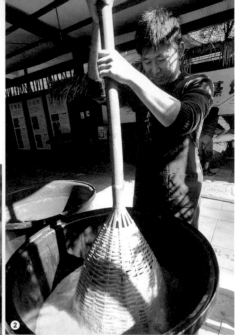

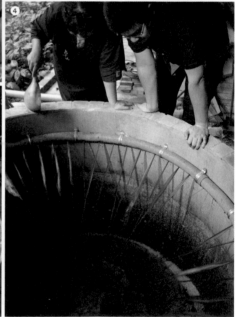

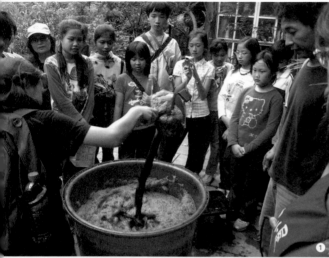

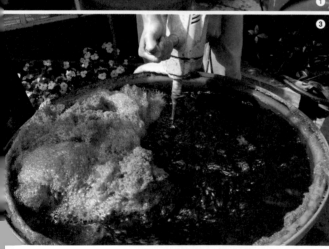

❶ 仿效古人很克難地以水瓢舀起浸泡液，然後高高舉起，再注入原桶中，讓浸泡液接觸空氣再衝擊液面，以增加氧化速度。

❷ 爸爸做的竹製打藍神器。

❸ 水泥攪拌器快速攪動浸出液打藍。

❹ 現在的打藍池內共有三套系統，透過循環或打氣泡方式，馬達開關一扳，即開始進行約一至兩個小時、持續快速打藍。

◎ 過濾──收集藍靛

　　靜置一晚後，等非溶性藍靛素沉澱於池底（因石灰中的鈣離子與藍靛素結合，藉其比重將藍靛素沉澱於底層），上層會釋出茶水般廢液，靜置之後，排除上方透明黃水廢液，將藍色沉澱液過濾，並以粗胚布過濾除掉多餘的水分，即成為膏泥狀的藍靛染料（類似將藍色的豆漿變成藍色的豆花）。

　　以上為一般作法。我們的藍草產業一貫作業園區也在打藍池坡度下方建置兩個沉澱池，打藍完成後利用坡度將藍液導入沉澱池中，靜置一～兩日後，待藍靛素沉澱，即可藉由管線排除黃水廢液，再藉由通往收靛室的地下管線至收靛室收集藍靛液，並以粗胚布過濾除掉多餘的水分，即成為膏泥狀的藍靛染料。

　　即使是這樣簡單的事情，也是一波三折。

打藍神器與眾打藍俠女。

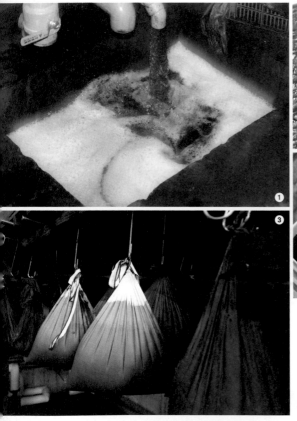

❶ 靜置之後,排除上方透明黃水廢液。
❷ 將藍色沉澱液過濾,並以粗胚布過濾除
　掉多餘水分,即成為膏泥狀的藍靛染料。
❸ 朋友邱繡蓮提供了吊掛式的方法。
❹ 藍靛必須裝罐,封存前先倒入一層酒,
　在蓋子上抹上一點酒,避免雜菌污染。

　　馬老師教我們的方法是以塑膠籃子墊底,鋪上粗胚布過濾多餘的
水分,但三義冬季收藍時常會因空氣太潮濕,濾水時間拖久造成胚布
破掉,朋友邱繡蓮提供了吊掛式的方法,雖然濾水比較快,但多了一
道手續更加麻煩。而現在藍草越種越多,最後還是恢復之前的方法,
塑膠籃排排站,鋪上粗胚布加上用電風扇吹,慢慢地濾除水分。

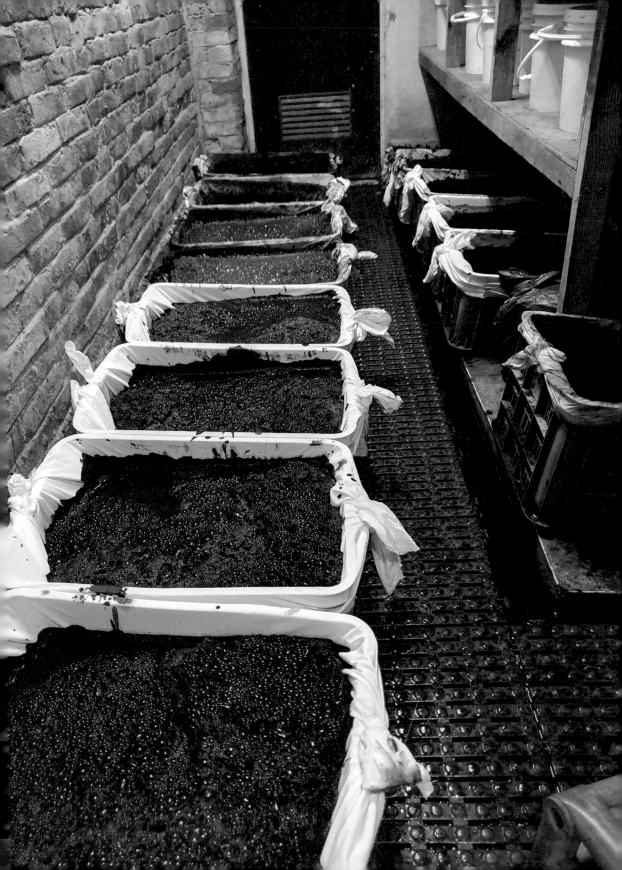

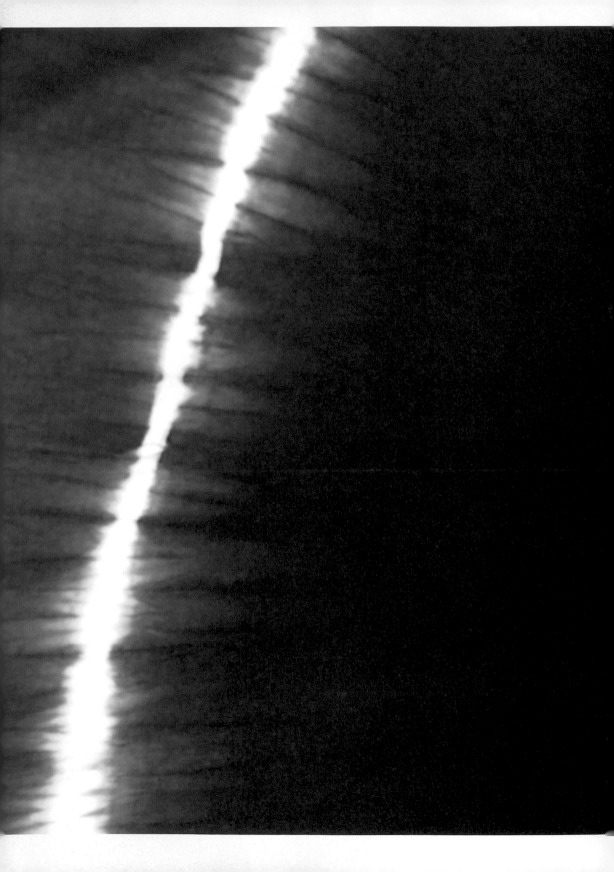

與自然共生的藍染技藝

她笑著卻無比認真地跟我說：
「我從不因為褪色而不買它，我買的是它背後的價值，這些顏色會如此美麗，
就因它跟我們一樣都有壽命，所以值得珍惜。
我現在有小孩了，我想為他未來生存的環境盡一份力，雖然我力量小小的，
但我相信只要是對的事情，
我喜歡也讓朋友們喜歡，慢慢地影響周遭的人……」

　　藍染料不溶於水，只溶解在鹼性溶液中才能再還原；染色時，須維持藍靛素是在還原狀態中才能染色，其還原過程就稱為「建藍」。建藍是染布前重要步驟之一，又分為「傳統發酵法」與「化學法」。

　　「傳統發酵法」是採用木灰等製作鹼水，加入藍靛與幫助發酵的營養劑，等染液呈現暗綠色，並浮現膠狀薄膜與藍色泡沫即可。「化學法」是讓藍靛素以化學反應產生水解而得到還原狀態，但使用這個方法染液還原無持續性，相較之下，傳統發酵法較具有長時間染色能力。

一　釀藍成華──建藍

　　膏泥狀的藍靛染料是「非溶性」的，無法直接染色，需將其還原成墨綠色染液才具有染著性。當被染物（布料或其他纖維）自染缸取出時是綠色，一旦接觸空氣，立即「氧化」轉為青藍色，再度轉換成不溶性的藍靛素，定著於被染物上，因此稱為「還原性染料」。藍染在重複浸染與氧化的過程中，其間色澤變化奧妙，是藍靛染色最為獨特、也是有趣的地方。

　　以傳統發酵法還原藍靛染料時，有幾個必要條件：①需有大型藍染缸（木桶、陶缸最佳）；②適當溫度；③鹼性灰水（PH11〜12以上）以溶解藍靛與糖蜜、麥芽糖、麥皮等提供發酵菌的營養源，調製後每日除保持染液高鹼性（PH11〜12），每天早晚還要加以攪拌，促使發酵還原，因此又被稱為「甕染料」。

◎ 藍菌寶寶的游泳池──金龍窯大陶缸

　　卓也藍染工坊建置手染染缸，也是利用陶缸（保溫性好），對我們來說，陶缸來源因有地利之便，非常容易取得。我們的陶缸來自隔壁銅鑼鄉金龍窯窯場，但現在能做大陶缸的師傅已凋零，老闆雖然

「只有」五十來歲，卻說那太粗重又難學，所以也不會做。

　　以前我們在金龍窯購置陶缸，除了買他們量產的、約一百多公升釀酒用陶缸，偶爾為了需要也會訂製大型陶缸。不過師傅說，大陶缸雖能做，但燒窯時失敗率很高，相對價格就高很多。為了作業方便、建藍效果到位，也只能忍痛多付些錢了。不過也慶幸當年的大器，才能將先人的好手藝留存下來，現在再多錢也買不到了。

　　謹以上述這段文字描述，向兩位老師傅致上最深的感佩！謝謝您們的好手藝，讓卓也藍染留下這些大大小小的染缸，可以生產更好的藍染作品。

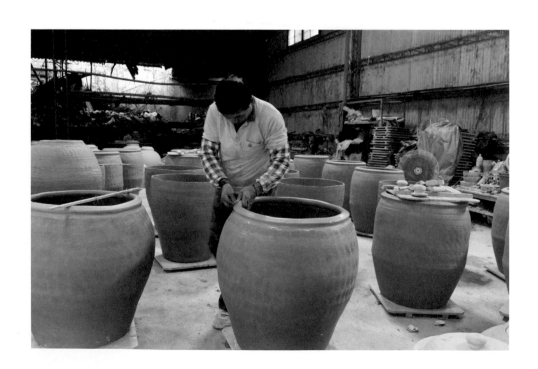

金龍窯的兩位老師傅及陶缸。

◎ 天然的鹼劑──白木灰水

非溶性的藍染料要先溶解在鹼水中，才能進行後續的發酵還原，天然鹼劑的最佳來源，是使用硬木燒成的白木灰，先用熱水沖濾，溶出的木灰水PH值必須在12以上，才能拿來建置染缸。

天然木灰水含有很高的鉀、鈉等水溶性金屬元素，可以利用它的高鹼性來溶解藍靛染料；另外木灰水也含有鈣、矽、鋁、鎂等元素，具有很好的緩衝作用，除了適用於染棉、麻纖維，也適合蠶絲、羊毛等含有蛋白纖維的多次染色，同時對皮膚刺激性低，雙手置於高鹼度的藍染缸中染布，不會感到不適，所以古時候的人染布時，即使沒有戴手套也無礙。

而我們的經驗是，指甲染上藍時，非得要等到新指甲長出來才能將色素代替掉；麻煩的是，外出用餐時雙手一攤開，旁人看了會露出異樣的眼光，因此女性同仁還是會戴上手套。至於老師傅們為了手感更好，大概就是直接下手了。

以前上工藝中心的研習課程，馬老師要求學員在上課前的必備材料之一，就有新鮮木灰（暴露空氣中過久會受潮分解）這一項，所以我們上課前都要帶一包木灰去（當束脩？）。記得那時有個同學好不容易要到新鮮木灰，卻沒等它冷卻就裝袋放在機車前座，等到塑膠袋燒破、冒煙了才發現，險些釀成災難。

藉由同學帶來的各式木灰測試酸鹼度後，終於找到臺灣幾種可用之材（PH12以上）──龍眼木、相思木、蓮霧木，甚至廟裡香爐香

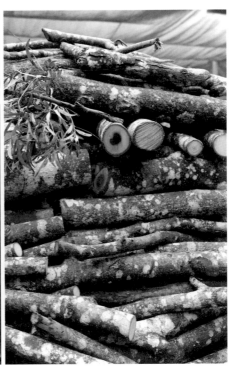

臺灣幾種可供建藍之材——龍眼木、相思木、蓮霧木……燒製的自木灰PH值可達12以上。

灰（檀香木、沉香木）的PH值也很高。

　　先民習慣從天然環境或日常生活中發展活用的工藝技術，利用木灰水建藍技術，其實是庶民傳承由來已久的生活智慧，但現代社會已進步到像白木灰這麼普遍、不怎麼起眼的東西也不容易取得了。

　　卓也工坊也曾千辛萬苦地到處找尋可用的木灰，當地雖有很多柴

燒製陶窯場和提煉精油的寮子，但取回來的木灰鹼度都不夠（因燃燒溫度過高，木灰中有機的鹼金屬大都已揮發掉了）。

最後找到最穩定的供應源是埔里民宿友人燒熱水給客人泡澡用的木灰，那位朋友有三家民宿，可以住上百人，還有溫水游泳池，熱水量需求很高。他很注重環保，蓋了三座鍋爐，大老遠從芬園鄉一車車購買農夫從龍眼樹上修剪下來的木頭當柴火，所以他的木灰量很穩定，有一段時間都是靠他提供木灰。可惜好景不常，幾年前他轉售部分民宿，熱水量需求降低，木灰量也隨之減少了。

幸好，他將鍋爐廠商介紹給我，因此現在園區裡也建置了一座鍋爐，就近找到相思木及龍眼木的供應者，燒熱水供園區民宿客人使用，木灰則給染工坊運用，一舉兩得。但能夠提供鹼度高的白木灰，都屬於硬木，為了剖硬木又訂製了一臺油壓的剖柴機，還真的沒完沒了。

除了自製，目前工坊所用的白木灰還有一個很好的來源，就是我們休閒農業界的好友──位於臺南的仙湖農場。仙湖農場種了幾十公頃的龍眼樹，龍眼採收季就以龍眼木炭焙龍眼乾，他們的龍眼木灰PH值可以高達13以上，可以連沖好多灰水，非常的好用。

想想古人挑水砍柴乃生活日常，水缸、柴火是生活必需品，不管是陶缸、木桶或木灰，在早期農業社會裡看似稀鬆平常，隨著時代進步及傳統產業凋零後，竟變得彌足珍貴。

沖灰水前，先將白木灰過篩去掉雜質，再倒入桶中以熱水沖濾，靜置一段時間，待木灰沉澱，舀取上面滑潤的澄清液，倒入染缸中。

白木灰沖熱水，待沉澱，取上層液及天然鹼水。

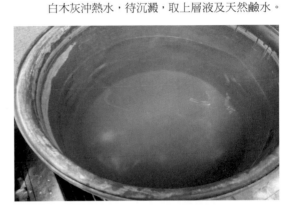

如果木灰品質好又新鮮，前幾次沖出來的灰水PH值可達12.5～13以上時，可準備些桶子，把這些木灰水裝起來，留待萬一染缸再使用過一段時間後，PH值下降時補救用。

◎ 藍寶寶的最愛

　　傳統建藍的另一必備要素是還原劑，也就是藍寶寶的營養源。在臺灣，我們藍染同好習慣用麥芽糖；中國大陸幾個地方看到的是用自己發酵的酒釀，日本最常看到的是麥麩等，印尼日惹鄉下用塊狀的蔗糖；在泰北曾經看到手邊有什麼水果就加，染缸內吊個網袋撈起來可能是香蕉、檸檬、鳳梨、羅望子……還有些叫不出名稱的果子。

　　醣類經過水解後會產生乳酸，成為藍染缸內發酵菌繁殖增生的營養源，使藍染料還原成隱性的染液，才能將顏色染著於布料或其他纖維上。

　　卓也工坊用的是一般市售的麥芽糖，只要記得買最好、最純的麥芽糖就沒多大問題了。目前也嘗試自製酒釀，以及水果酵素等來試試效果。

　　另外，建置藍染或養藍過程中，為了抑制雜菌孳生，會加入適量的米酒，臺灣公賣局出產的米酒就很好用了。

　　卓也藍染工坊的染缸建置流程如下：熱水沖木灰取上層澄清木灰水（PH值要12以上）→過濾置入染缸或染池內約七、八分滿→依序加入藍靛染料、麥芽糖、米酒→以棍棒順著同一方向快速充分攪拌，使起漩渦並起泡泡→停止→待發酵。

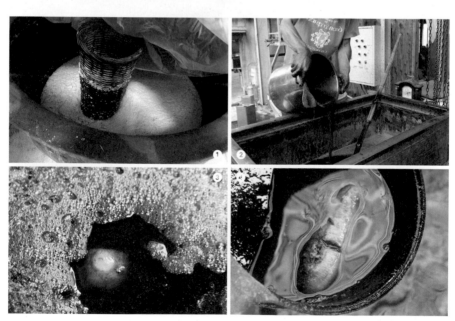

❶ 中國大陸幾個地方看到的是用自己發酵的酒釀。
❷ 日本最常看到的是麥麩。
❸❹ 在泰北曾經看到在人的身邊有什麼水果就加，染缸內吊個網袋撈起來可能是香蕉、檸檬、鳳梨、羅望子……還有些叫不出名稱的果子。

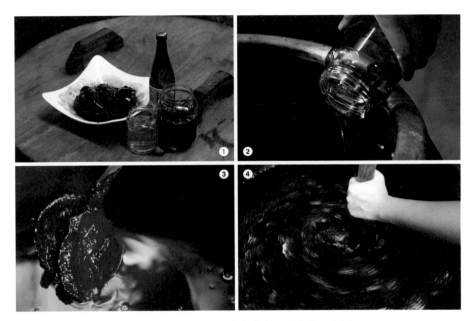

❶❷❸ 染缸內置入七、八分滿木灰水，加入藍靛染料、麥芽糖、米酒。
❹ 以棍棒順著同一方向快速充分攪拌，使起漩渦並起泡泡，停止，待發酵。

◎ 藍寶寶的暖房

　　藍菌寶寶最佳生長繁殖的溫度大約在二十六～三十五度間。在臺
灣，即使三義的山上，除了進入嚴冬外，大致上養藍寶寶是沒問題
的。以前為了染缸保溫，我們學古人把缸的三分之一埋進土裡，碰到
寒冬時，火爐、棉被統統出籠，這可便宜了工坊的那幾隻貓兒，整個
冬天幾乎都在染缸周圍趴著不走。

寒冬裡，染缸旁最溫暖，貓兒整個冬天幾乎都趴在染缸周圍不走。

曾有一段冬令時節實在冷得受不了，我們買來養魚用的加溫棒加溫。不過加溫棒長期浸在鹼液裡操作，相對來說是極度損耗的。

或許是染缸越來越大、越建越多，或許藍菌寶寶已經適應這裡的天氣了，也或許是氣候變遷，近幾年山上的冬天很少冷到一兩度，即使是冬天仍舊發得不錯。我的經驗是——盡量在春夏溫暖的季節建缸，染缸很容易發酵，養好了缸，即使到了冬天，不要過度操它們，也會發得很好。

◎ 藍寶寶變色了

藍靛染液並非短時間內可全部還原，當攪動染液時呈現暗綠色，液面會有一層黑藍色氧化膠膜，並浮出藍色泡沫的藍花（靛花、青花）之時，表示還原良好，有「起色」了，此時才能開始進行染色。

一旦進行多量染色後，藍泡沫也會減少，染液的濃度降低，還原力也減弱，必須等待數日徐徐發酵或補充適量助劑，使其逐漸還原才能再染色。

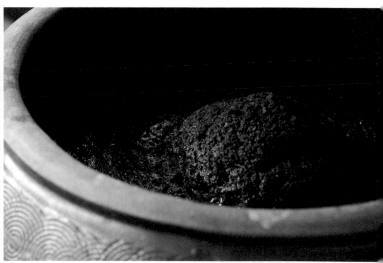

染缸發酵—攪動染液時呈現暗綠色，
液面會有一層黑藍色氧化膠膜。

藍色泡沫的藍花。

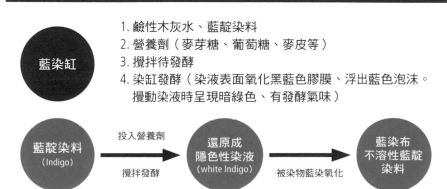

木灰水傳統建藍還原過程

藍染缸

1. 鹼性木灰水、藍靛染料
2. 營養劑（麥芽糖、葡萄糖、麥皮等）
3. 攪拌待發酵
4. 染缸發酵（染液表面氧化黑藍色膠膜、浮出藍色泡沫。
　　攪動染液時呈現暗綠色、有發酵氣味）

藍靛染料
（Indigo）

投入營養劑
→
攪拌發酵

還原成
隱色性染液
（white Indigo）

被染物藍染氧化
→

藍染布
不溶性藍靛
染料

二　手感溫度──藍染紋飾設計

　　藍靛染料是最具代表性的單色性工藝染料，是利用常溫染液進行多次浸染與氧化的重複工序而成，染色過程中必須靠雙手不斷以自己的直覺和經驗去做調控，因此染出來的色調充滿手感溫度。

　　因為是常溫染色，除了單一的深淺藍色之外，也可以利用防染技法染藝來製作出許多不同線條、紋路、圖案、層次⋯⋯的藍白之美，讓染出來的成品千變萬化，這也是二級的藍染產品製作的第一步──藍染技法（藍染紋飾設計）。剛好有從小就學美術並畢業於師大美術系的第二代子絡，帶領並培育多名學有專長的年輕美術工藝師，利用傳統藍染技法（縫紮、夾纈、蠟染、型糊藍染、筒糊藍染、藍友禪染、藍注染、藍地拔染、染線織布等），或自創技法，創造符合現代的簡約或創新風格紋樣。（另著書論述）

三　天天天藍──藍染

　　當被染物（布料或其他纖維）自染缸取出時是綠色，一旦接觸空氣，立即「氧化」轉為青藍色，再度還原成不溶性的藍靛素而定著於被染物上，因此稱為「還原性染料」。

　　藍染在重複浸染、氧化的過程中，色澤的變化奧妙，是藍靛染色最為獨特、也是有趣的地方。

當被染物自染缸取出時是綠色，一旦接觸空氣，立即「氧化」轉為青藍色。

◎ 養缸

由於是天然藍染料，每天的變數不一。建藍之後得隨時注意有沒有把藍寶寶照顧妥當，看藍寶寶心情好不好、給不給顏色，所以每天的呵護攪拌絕不可少。另外，要注意氣溫和PH值的變化，隨時觀察染液出色的狀況。

臺灣的氣候溫和，除了嚴冬，大致上都可以成功地建藍、養藍。即使是冬天，還是有寶貝來侍候——就是魚缸用的加／保溫棒，每一染缸丟進去一支（要買堅固耐用的），什麼棉被、火爐啊，就可以統統丟到一旁去。

雖說是傳統產業，偶爾也可以利用便利的現代化器具來適時提供協助。

藍菌寶寶喜歡在鹼性環境下發酵，這實在是很奇特的菌種，所以維持染液的鹼度也是每日的例行工作，有經驗的藍師傅，通常都憑觸感來判定（如肥皂水般的滑潤）。而我還是只相信科學方法、倚靠PH試紙來檢測，通常PH值維持在11～12以上就可以了，不足時加入PH值13以上的木灰水來緩衝；有時到最後很難維持時，我們也會加入氫氧化鈉（NaOH）來調整，但那時就不能算是傳統缸了。

在染布前先觀察還原狀況，當然也是必要程序；正常狀況下，建缸後大約兩到三天就會還原發酵，但我曾經用過溫木灰水建藍，早上建下午就發了。也曾在冬天建藍，由於沒有添加任何保溫措施，等了一個多月都沒動靜。

　　至於如何判斷有沒有發酵呢？就得學中醫一樣，望、聞、觀色了。用眼睛看染缸液面浮現的藍黑色氧化膜漸漸變厚，而藍泡泡呈現藍紫色時，可以撥開液面觀察染液是否變成墨綠色，同時用鼻子聞聞看有沒有一種特殊的發酵香味？如果有，就表示已經發酵、建藍成功了。當然，比較保險的做法是拿一小塊試布染看看就知道啦！

　　攪缸更是每日必做的工作，利用木棍攪動染液促進其發酵還原。初建時，每日早晚都要攪動；待發酵後，攪動時因為會動到下面藍泥，得等到藍泥沉澱後才可以染色。因此，我們都在前一天下工收缸時攪動，等到隔天早上，藍泥已經沉澱，這時候就可以開始收取藍花、青黛或進行染布工作。

◎ 從纖維開始

　　從一個學農的門外漢進入天然染色的領域，除了染材植物是原本就稍具有的專業知識，在製作藍靛、建藍、染布技術方面，則大多是從工藝所馬老師及這幾年來與同好、染房員工等一起切磋學來的。而纖維布材（被染物）的認識就幾乎是從頭學起。

　　多數的人造纖維與天然染料缺乏親和性，並不適合作為天然染色的布料。天然染色的用布以天然纖維為主；天然染色的被染物除了必須是棉、麻、皮、毛、絲等天然纖維，布的撚性、織紋、來源和處理過程等，都會深深影響植物染色過後的品質（顏色、堅牢度、色斑……）。因此，每一塊要用的布都須經過長時間精挑細選。（所以

天然染色的用布以天然纖維為主，各種天然纖維待染布料。

較厚重的帆布、緹花布及牛仔布，利用天車式吊染設備及循環式天然藍染染整設備，可以克服人工染色時所造成的職業傷害，而且吃色均勻、色牢度佳，效果相當好。

請千萬不要再跟我們說：「我拿一件褪色的或@#$&的衣服、布料給你們染好不好？」囧……）

　　有人說，用心即專業。至少這方面我是很用心看待的。從染料植物種植、藍靛製作到挑布、染布工序，都用盡我們的心力在做，希望由卓也工坊出去的每塊藍染布，盡量能達到天然染色的最高境界。

　　天然染色的被染物中使用最多的大概是棉布，棉布是棉花去籽和油脂等不純物後，加工成為粗棉條再透過紡紗織成的布料。棉布的質地柔軟、保溫性佳，而且吸濕、耐磨、耐皺、耐鹼、耐洗，是主要衣被原料，特別適合藍染，幾乎任何藍染技法都適用。

　　而我個人則偏好麻布。適合衣料用的麻類，像亞麻、苧麻、大麻等，都是極為古老的纖維衣料。麻纖維強韌、柔細，其強度是棉纖維的一‧五倍、絹絲的一‧六倍，可紡支數高，織物平滑整潔，適宜製作高級衣料，織成的布料挺拔涼爽，最適合用來紡夏布。在炎熱的地方，人們都喜歡穿上由麻布製成的衣物。加工後的短纖維即麻棉，可與毛、絲、棉、化纖等生產混紡紗，也可紡純麻紗。我們用很多的苧麻、亞麻或棉麻混紡的布料，它的藍染上色性極佳，也非常適合各種技法的表現。

　　另外，也用些毛料及絲綢、蠶絲、羊毛等屬於蛋白質纖維的布料，不過這些布料比較不適合鹼性溶液染色，在進行藍靛染色時更需要些技術來加以克服，避免纖維失去光澤或因鹼性太高而損傷布料。我們最常用的是屬於生絲的烏干紗，吃色好、色相佳，不過染液鹼度最好不要超過PH值11，過程中要注意的是，每一次下缸浸染時間不

天然藍靛染色棉麻布料。

宜過長（三十秒至一分鐘），浸染完成時，最好立即以稀釋的冰醋酸中和其鹼性，再水洗漂去過多的鹼，以免傷及布料。還有，嫘縈布（木漿纖維）藍染的染色效果也很好，也是我們比較常用的材質。

近幾年，因為有電動吊染及循環機械化的天然藍染染整設備，可以克服人工手染染色比較厚重布料時所造成的職業傷害，因此我們也嘗試染帆布、緹花布及牛仔布，發現吃色均勻、色牢度佳，效果相當的好，目前正積極開發中，希望可以讓天然藍靛染色的商品更具多樣性。

卓也染工坊現今布料來源有固定幾家廠商供應，這些廠商大都是彰化地區以前做紡織的老廠家，配合久了，他們也會幫我找適合的布料，再拿來給我們試染，成功了才會訂貨。令人不勝唏噓的是，以前的紡織大鎮現在已人去樓空，所有工廠幾乎都停擺了。有時找到很漂亮、上藍染又很好的布，需要時請他們開布都還要幾經折騰，一致回應說：要早在三、四十年前一定很容易解決……有時我們也上永樂市場找布，當然，即使是棉麻纖維，也要試染過後才能下訂。

燒花布及緹花布利用原來布紋的處理，藍染出來效果佳。

◎ 從精煉做起

　　被選上的每一塊布並不是馬上就可以拿來染色，一定得經過精煉的步驟，目的在於去除纖維以外如油脂、膠質、糊料等不純的物質，以便提高染色效果。

　　簡單的精煉可以用中性洗潔劑置於不鏽鋼鍋中煮煉約半小時，煮時要經常翻動，煮後充分水洗、晾乾就可以了。一次訂貨量比較大的，就直接委託固定提供布料的廠商協助處理。

◎ 天天天藍

　　所以說，成就一塊藍染布是多麼浩大的工程！不但工序繁瑣、需付出大量勞力和細心的功夫……從種藍草、做藍靛、建藍、還原、養缸到選布、精煉布料，這些工作都做完備了，才可以開始下缸染布。

　　有時候即使染液有還原了，下缸前還必須先確定藍泥是否沉澱（所以當天要染布最好不要再攪缸，若不小心攪動了染液，至少也得等二至三小時，待藍泥沉澱了再下缸染布），然後再以試布檢測過

試布檢測過後，確定還原成功即可下缸染布。

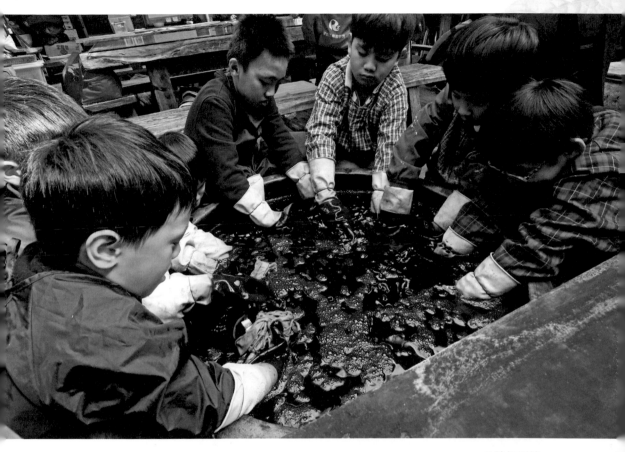

入染缸浸染。

後，確定沒問題了，就可以在染缸上放入隔離籃，以免布沾到缸下面
的泥，把泥帶上來污染布，這時候就可以放心地進行染布了。

　　將被染物布料先泡水浸濕透，讓纖維膨脹，接著把染布擰半乾。
不能用手擰乾的，如型染或蠟染布，則用吊掛方式讓它慢慢滴水至半
乾狀態。

　　一次下缸的布量不要貪多，避免吃色不佳、著色不均勻，要不就
要像我這樣訂製大型染缸或建造染池，甚至建置自動化循環式藍染機
器；否則布量大真會搞死人。

　　藍染時要將布攤開放入，直到要浸染的部分完全沒入染液中為
止，不可以讓布浮出液面，以免產生染斑。同時雙手要按壓染液下的
布，幫助染料滲入纖維內（有時做絞染為了某些效果就不要按壓）；
入缸浸染過程大約二～二十分鐘（看布的厚薄、纖維質地、技法，或
要呈現的效果而定）。如果是型染或蠟染布，最好使用衣架等工具，
以吊掛方式染布，而且浸染的時間要拉更長。

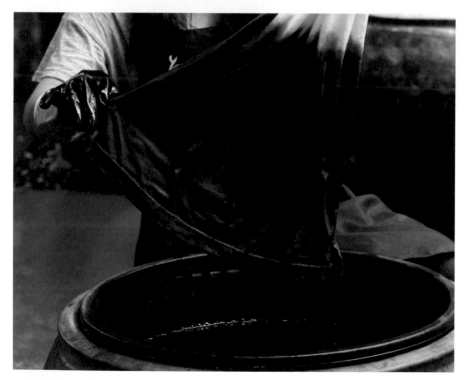

空氣中氧化，讓綠色完全氧化成藍色。

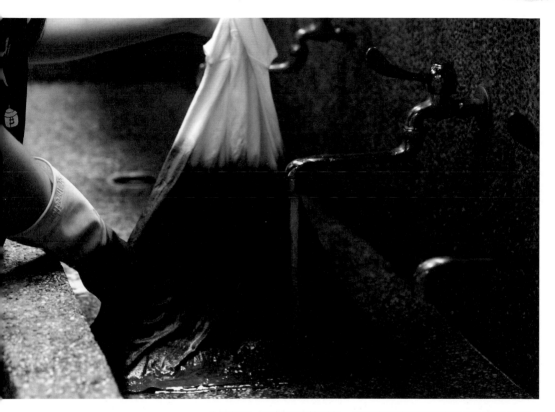

水洗氧化，順便漂洗掉浮色，以利在浸染時染液容易作用進入纖維。

　　浸染時間結束時，要將布自染缸中取出，並擰乾染液。這時如果是型染或蠟染布就直接取出整個衣架，把衣架掛在染缸上方，讓它慢慢滴乾染液即可。必須攤開被染物的每一個角落，以便讓它充分氧化、轉成藍色（可以借助電風扇），這樣才算完成一次染色。

　　染大塊布時，有時不小心沒能讓布均勻氧化，就很容易有色斑。二〇一三年應胡佑宗老師邀請至北師大美術館展覽時，需要幾塊大約十碼的布，那時還沒有建置自動化循環式藍染機，光靠染房裡幾個有經驗歐巴桑合力染布，因為面積太大了，氧化不完全而吃盡苦頭。

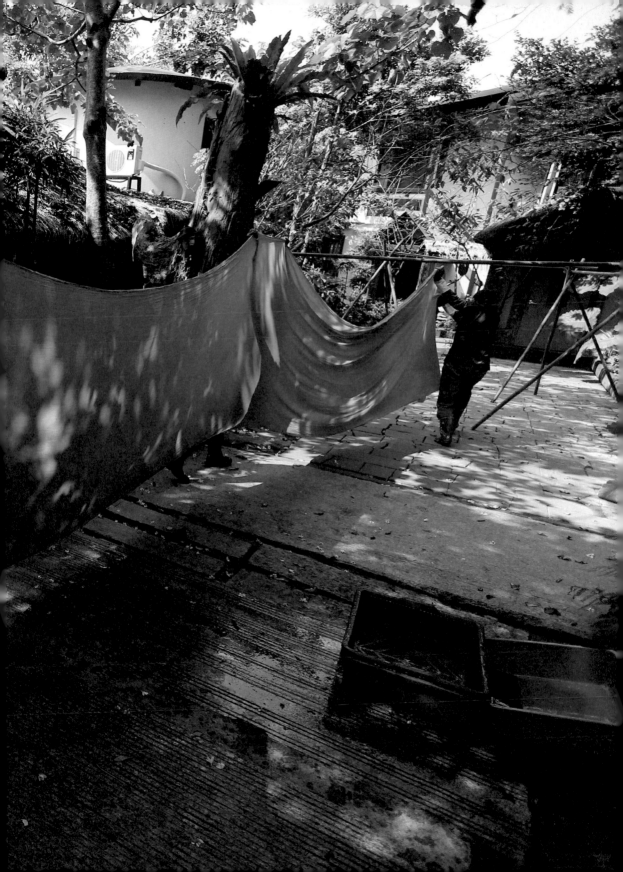

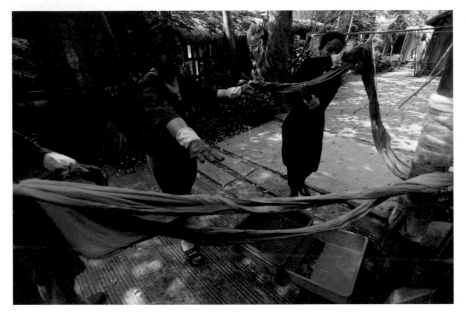

二〇一三年應胡佑宗老師邀請至北師大美術館展覽時，需要幾塊大約十碼的布，當時沒有染整機，布面太大，浸染氧化搞到夥伴們快崩潰了。

　　如果像現在，有了祕密武器──自動化循環式藍染機器，面積再多個五倍也沒在怕它哩！

　　藍染布確定氧化完全（由綠轉藍）、半乾時，即可再下缸浸染，這樣連續染二～三次後，就可以利用水洗氧化，順便沖洗掉纖維表面的浮色，以利下回染色時染料容易進入纖維。

　　每日約染個三～五回，然後拿至曬布場晾曬，讓藍靛染料有更長

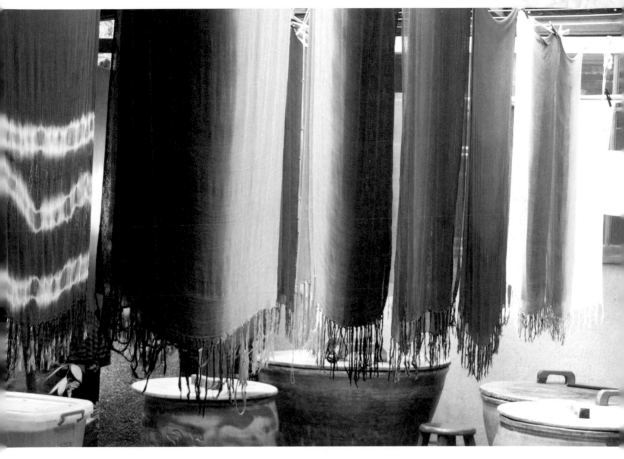

每日約染個三～五回，然後拿至曬布場晾曬，讓藍靛染料有更長時間還原氧化入布纖維中，
也讓浮色及黃水盡量釋出，隔一段時間再繼續染。

時間還原氧化入布纖維中，也讓浮色及黃水盡量釋出，下回下缸染之
前，再入水浸洗後繼續浸染……總而言之，如果不趕時間，建議把整
個染程時間拉長，以利將來的藍更穩定。

　　藍靛染料分子類似顏料，相較之下大於其他染料。氧化後的藍靛
分子堆疊在被染物纖維表面及細縫間，而且傳統藍染屬於常溫染色，
是藉由多次重複浸染與氧化的工序讓染料滲透進去，但二者結合的效

吊染設備。

果有限。為了加強表面的固著力，必須要有較高的色濃度及堅牢度，才能保證染出較穩定的品質，一般情況至少要數十回以上的浸染與氧化工序，我們藍染工坊生產作為鞋子的布，大概要染個百次左右以保證其堅牢度。

　　所以，完成一塊藍染布至少需要一週的工作天。這一點古時候的人就已經從「染」這個字告訴我們，藉由不斷地還原、氧化反應，讓藍靛分子牢牢地侵入纖維，達到良好的固色效果。目前，我們染工坊出品的布料經由重複染色，其堅牢度都已經做到不比化學染的差了。

　　以上面的程序估算下來，一個人工、一天下來了不起平均染個兩三碼布，而且要有很好的手勁才行！以現代人的體能，假以時日可能將手臂染到廢掉，得到全身痠痛的職業病。足見染布的流程是如此繁複，並且需要大量的人工及耗力。

循環式藍染染整機。

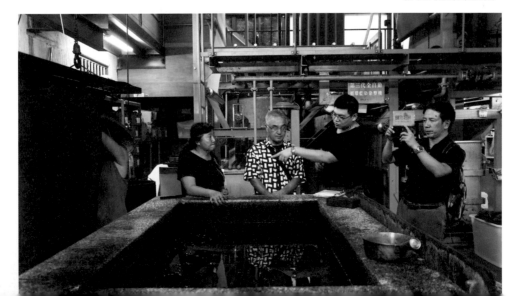

　　因此，在卓也染工坊還沒建置半自動天車吊染設備，以及全自動循環式染整機前，染工坊的員工流動率極高。直至二〇一二～二〇一四年，由丁信仁老師設計、組裝完成的循環式藍染染整機，全力改善以機器代替部分耗力工序，讓人力用來做設計和比較有技術性的工作，這才逐漸降低員工的流動率。

　　傳統的植物染色技藝是以人工方式進行，加上原料有限，始終停留在高成本及低生產力的情況。近年來，天然及環保意識逐漸抬頭，以傳統的工法無法擴大生產規模，加上技藝的傳承有其困難，因此有必要重新檢視植物染的製造過程，以自動化的模式配合品質規格的制定，使傳統的植物染色技藝與現今的生產技術結合，以便增加產量及提高品質。

四　藍染布的後處理

　　雖然棉麻纖維本來就適用於鹼性染液染色，且經過藍染後可以再加強其耐用性，但藍染料在製作時加入消石灰以打藍沉澱，會造成建藍後的藍染液鈣質含量變高，因此容易滲入浸染在染液數十次的布料縫隙中，造成藍染布粗硬無光澤。所以，最好是每次藍染工序完成後盡量浸洗，也可利用加水稀釋過後的醋酸浸泡數分鐘，以除去殘餘的鈣離子，使布料恢復柔軟並增加藍染布的光澤。

　　完成藍染工序後，布要充分水漂、洗掉浮色，避免自用或交到消費者手中使用後，水洗時還有藍色水跑出來，影響信譽。

　　藍染布充分水洗到不再釋出藍水後完全展開晾乾，收到黑色袋儲放一段時間再取出來，然後準備熱水，放入藍染布攪動，此時會有黃褐色液體釋出，此乃藍草中的其他雜色素（由此可以證明是天然藍染），只要充分漂洗乾淨，這些雜色素自然會隨時間慢慢釋出。

　　晾曬場始終是染工坊裡頭最吸睛的地方，有時是半成品，有時是即將入庫的成品；由於有多個染工藝師各自發揮，經常展示出各種技法，大大小小質料不同的各種藍染布，可以看到我們的小小工藝師駐足曬布場一方，用愉悅滿足的眼神凝視自己的作品，或用讚嘆的神情欣賞夥伴們的成績，每每從旁看到這一幕，心中總會湧上無限的感

晾曬場始終是染工坊裡頭最吸睛的地方，有時是半成品，
有時是即將入庫的成品。

超音波震盪機。

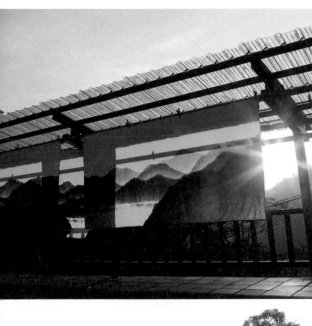

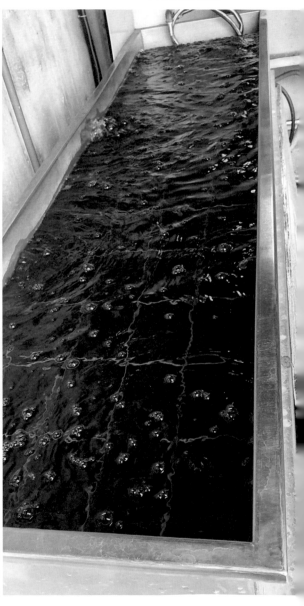

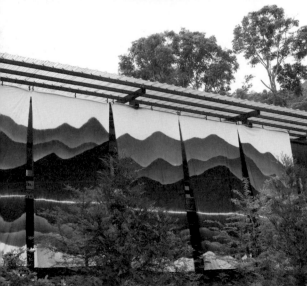

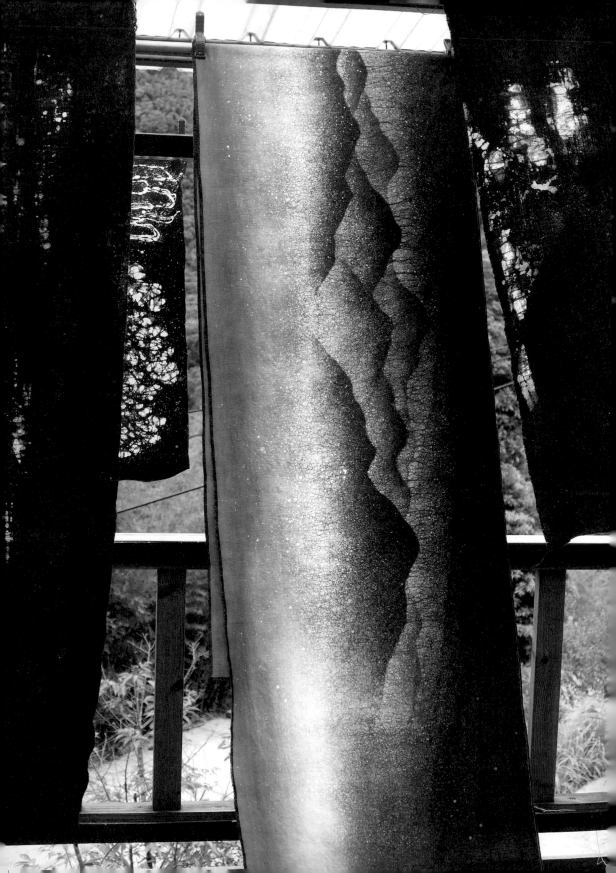

恩。創造出一個舞臺讓學藝術設計的孩子們在這裡發揮所長，藍染是
傳承傳統且友善環境的產業，何其欣慰！

　　卓也染工坊在二○一六年也添購一臺大型超音波震盪機，藍染布
在完成整個藍染過程儲放一段時間後，置入加了熱水的超音波震盪機
中，將浮色及雜色素盡量藉由超音波震盪出，更能確保藍染布品質之
穩定性。

　　一切工序完成後，檢測其堅牢度；過關後，藍染布盡量以捲軸的
方式收藏入暗室中熟成，再等待三～六個月後，待色澤更穩定再進行
縫製或出售。

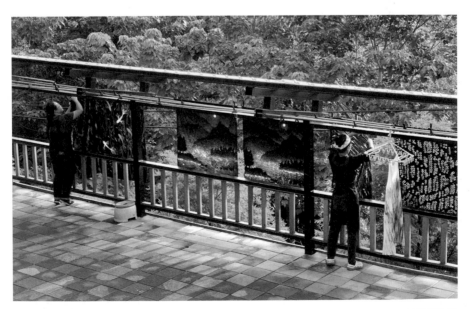

經常可以看到工藝師駐足於曬布場一方，用愉悅滿足的眼神凝視自己的作品，或用讚嘆的神
情欣賞夥伴們的成績。

五　老缸的處理

　　以木灰水傳統建藍的藍染缸，在染色過程中都要仔細呵護管理每個細節，如染缸的酸鹼度變化、溫度的管控、觀察還原程度……等。

　　如果上述條件都確認沒問題，可還是染不到顏色，那有可能就是藍靛素不足，此時可再補充些藍靛染料到染缸中。

　　但隨著染布時間及加入藍靛的量越多，染缸會有老化現象，造成灰量太多，這時最好以大塊素布盡量吸除剩餘的染料，並清除老缸。

　　清除老缸時，可先加入少量消石灰（五十～一百公克／缸）攪拌，待沉澱後舀出上層液，並加入冰醋酸中和其酸鹼性後，再行排放。此時殘留在缸底的灰渣，是陶藝家燒製灰釉時最愛的材料，藝術家教授好友都會要我們留下來給他的學生運用。

　　古人的生活工藝智慧實在令人感佩。果樹的果實供養萬物，而修剪下來的枝幹可作為柴薪、提供熱能，剩餘的灰燼除了可作為藍染工藝用的鹼液，它的沉澱物還可供陶藝者作釉料，真是物盡其用呀！

殘留在缸底的灰渣，是陶藝家燒製灰釉時最愛的材料，藝術家教授好友都會要我們留下來給他的學生運用。

六　芳藍的自然香

　　天然藍染布本身具有抗菌、防蟲、耐髒、防臭等特殊功效，並會徐徐散發出「芳藍」味兒，所以只需以溫熱水漂洗即可，切勿使用市售化學洗潔劑，此舉將會破壞藍染布的天然成分。

　　在浸洗時，會釋出黃褐色水，證明這是天然染料，只要漂洗乾淨即可。我的經驗是即使是藍染西裝外套，仍然拿進淋浴間，以衣架掛好後用溫熱水淋洗，待水滴乾後再拿出來晾乾。

七　歲月的顏色

會不會褪色？永遠都是我們在介紹藍染時最常被問到的問題。

藍染布其實具有耐光性，水洗堅牢度等都在水準以上，但磨擦堅牢度不佳，我們是盡量以重複浸染次數及時間來增加它的穩定性。其實，經過穿洗、磨擦的藍染布，色澤愈鮮明耐看，長期穿著後顯露斑駁泛白，更有藍染布樸實自然之美。

你知道為什麼早期的牛仔褲大多是藍色的嗎？除了靛藍色在經過多次洗滌褪色之後更受歡迎之外，還有一個很重要的原因，就是早期的牛仔褲屬於戶外工作者穿的褲子。因為山藍具有驅蚊效果，因此人們用它來染製棉布，並使用這樣的布料製成褲子，可防止戶外工作者被蚊蟲叮咬，你說古人是不是很有智慧？

在此轉述卓也藍染第一線行銷同仁與顧客的一段對話：

前幾天，藍染小舖裡來了一位很有氣質的客人，說話緩緩地，言談間總伴著笑聲，令人感到非常舒服。

聊了一會兒，我察覺似乎沒有聽到一個常見的問題，於是好奇地告訴她：「妳是我少數碰到沒問『會不會褪色？』的客人。」

她略感驚訝地反問：「植物染有不褪色的嗎？」

我微笑著沒有回答。

她想了想，笑著卻無比認真地跟我說：「我從不因為褪色而不買它，我買的是它背後的價值，這些顏色會如此美麗，就因它跟我們一樣都有壽命，所以值得珍惜。我現在有小孩了，我想為他未來生存的環境盡一份力，雖然我力量小小的，沒有像一些財團有很大的能力，但我相信只要是對的事情，我喜歡也讓朋友們喜歡，慢慢地影響周遭的人，總有一天⋯⋯選擇天然染色的人也會越來越多吧？」

說完，她似乎感到有點不好意思，靦腆地笑了。

買完東西後，送到門口與她道別，期待下次再相見的同時——

陳小姐，不知道妳是否會看到，但我真心想對妳說：「笑著說話的妳，讓我感覺似乎看到了天使。」

女人的美麗不是表面的，應該是她的精神層面——是她的關懷、她的愛心以及她的熱情。

——奧黛麗・赫本

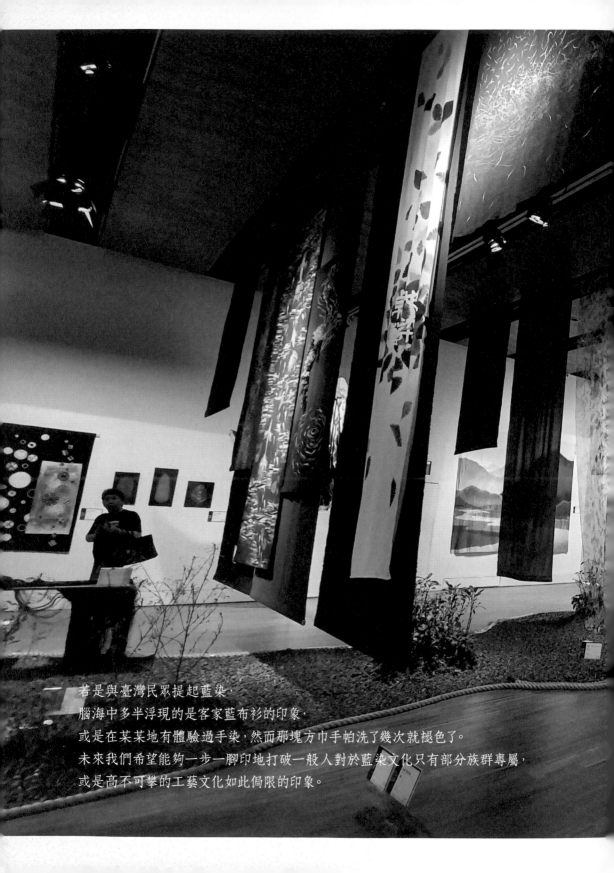

若是與臺灣民眾提起藍染，
腦海中多半浮現的是客家藍布衫的印象，
或是在某某地有體驗過手染，然而那塊方巾手帕洗了幾次就褪色了。
未來我們希望能夠一步一腳印地打破一般人對於藍染文化只有部分族群專屬，
或是高不可攀的工藝文化如此侷限的印象。

第六章

在地情義，
手感溫潤

卓也試圖將藍染文化推廣至全臺灣。

　　在臺灣當代文化脈絡中，藍染常被視為客家文化的表徵。其實，藍染應該是臺灣普遍的常民文化，可能因為以前身居山野或偏鄉的客家鄉親廣植藍草（因適地適種天然條件），或因功能性（防蟲叮咬、對付山野瘴氣或耐髒耐磨）關係，穿著藍衫更普遍而已，不該被客家藍或客家藍布衫的刻板印象所侷限。因此，卓也試圖將藍染文化推廣到全臺灣的同時，這也成為我們的課題之一。

一 從工藝到品牌行銷

在卓也三義園區初創時期，為了讓園區有特色，並且讓來訪的貴賓們能有參加體驗的活動項目，因此建立了藍染工坊。

時至今日，這個小小的藍染體驗工坊已經成為臺灣規模、人數最大的藍染基地，甚至每年都有許多來自國內外的工藝師、設計師、學者及官員貴賓來到三義這個鄉村聚落，參訪我們小有名氣的品牌故事，而我們也多次到國外進行交流、參展等；當然能有今日的成就，並非一蹴可幾。

每年都有許多來自國內外的工藝師、設計師、學者及官員貴賓來到卓也三義園區，參訪我們成功的品牌故事。

卓也多次到國外進行交流、參展等。

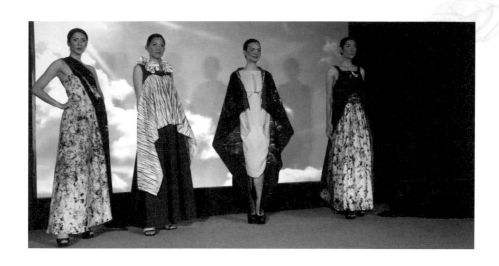

　　若是與臺灣民眾提起藍染，腦海中多半浮現的是客家藍布衫的印象，或是在某某地有體驗過手染，然而那塊方巾手帕洗了幾次就褪色了。未來我們希望能夠一步一腳印地打破一般人對於藍染文化只有部分族群專屬，或是高不可攀的工藝文化如此侷限的印象。

　　事實上，藍染服裝在過去的歷史中，都是屬於常民每天穿著的一部分；在傳統戲曲中，「青衣」的角色多為平民百姓的賢淑女子，其身所穿著的正是藍染染成的服裝。卓也的最終目標，是希望將藍染打造成臺灣，甚至是全亞洲、全世界人們都可以接受並樂意使用的常民文化，將傳統的藍染技藝轉化成讓消費者耳目一新的藍染品牌，這正是我們著力於此的第一步。

　　藍染生產是產業的基礎，為了能夠生產品質更優良、且供應更穩定的產品，這十數年來，我們藉由將生產設施智慧化及自動化，可以更加有效地以較少的管理人力，生產品質更好更穩定且數量更多的藍靛染料、藍染布與藍染產品，同時這些生產設施也是來參訪的業者與學者的重要參考指標，我們將這個場域打造成可供來訪者清楚了解整個過程的導覽路線，讓任何族群的人都能夠藉由這些設備了解藍染生產的過程。

二 卓也藍染工藝品

　　除了大眾化取向的商品，卓也藍染工坊的設計師們更以紮染、蠟染或型染等技術，製作了許多美麗的藍染藝術與家飾用品。以往臺灣不如日本、印尼或是雲南貴州等地區，具備固有的蠟染或紮染文化脈絡，這令卓也藍染的工藝師們擁有更多的自由度，可以創作自由度更大且富有特色的藍染作品。

　　飛龍、老虎、孔雀、白鶴、花卉、豐富的幾何圖形等等，每件作品都充分展現了藍染藝師的個人特色。這些作品都會參加國內外的展覽及藝術工藝獎項等，同時也能夠吸引許多業者委託我們進行展覽規劃或客製化的室內布置，為品牌帶來更多收入同時，也藉此提高藍染的推廣力道。

卓也藍染的工藝師們有更多的自由度，可以創作自由度更大且富有特色的藍染作品。

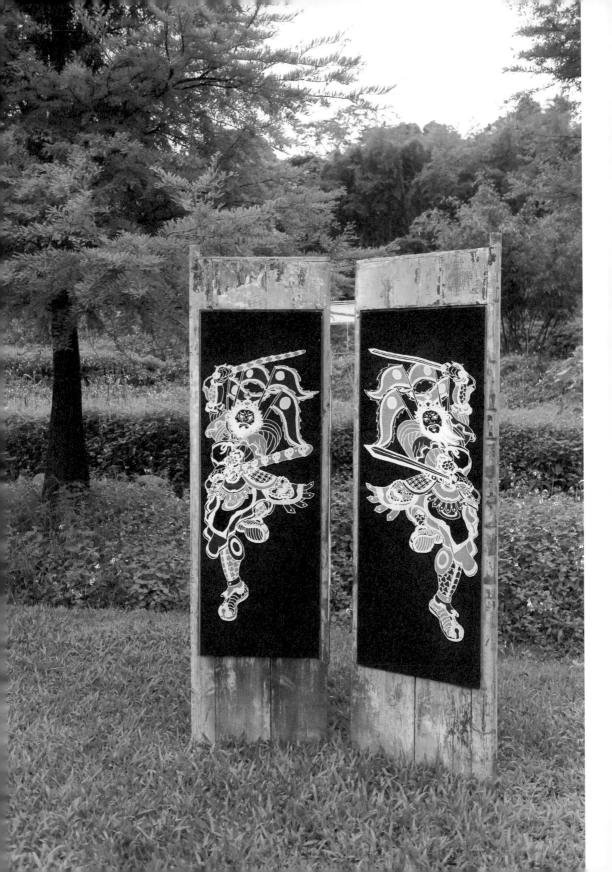

三 競賽或裝置展覽

　　卓也藍染團隊擁有一批新銳工藝師、設計師，經常被邀約競賽或
參與展覽。另外，染工坊也經常接手客製化藝術裝置，不只讓消費者
滿心歡喜，更讓參觀的普羅大眾驚訝連連。

卓也藍染參加二〇一六年良品美器優良工藝品獲選作品。

❸

❶二〇一九年卓也團隊策畫之亞太藍染文化季作品展出。

❷❸❹卓也藍染作品於桃園國際機場藝文空間展出。

❹

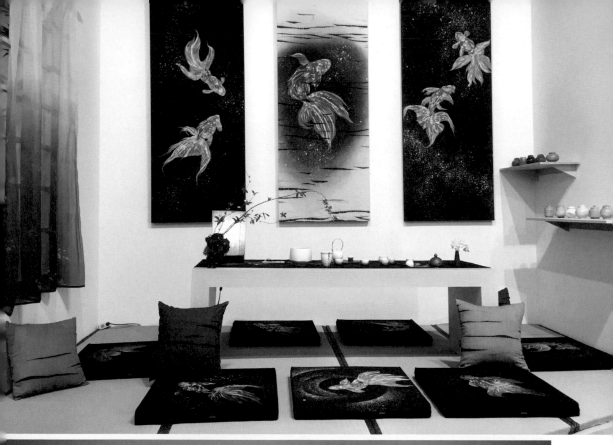

上／二○一七年華山文博裝置。
下／二○一九年慈濟浴佛布置。

四　卓也藍染風穿搭和居家飾品

有了良好的染布品質，就需要更好的商品設計來襯托，同時提高產品價值。在卓也藍染的生產基地有許多年輕的藝術家及工藝師設計了許多生活化的產品。

◎ 輕薄飄逸的藍染「圍巾」

圍巾類產品就是我們的生產主力之一，除了藍染色的圍巾之外，我們也有許多其他草木染色的圍巾供消費者選擇。

五彩繽紛的圍巾架一直都是我們直營店裡最受矚目的亮點，其中富有地方文化特色的五月雪藍染桐花絲巾，更是長年熱賣的經典商品。我們在輕薄飄逸的藍染絲棉圍巾上，使用傳統的型糊防染技法，做出如同三義地區著名的桐花五月雪飄散的美麗景象，不僅是旅客來到三義的伴手禮首選，這件商品也曾榮獲許多獎項，以及參加過國內外諸多展覽。

右頁上 /　圍巾類產品是生產主力之一，除了藍染色的圍巾之外，也有許多其他草木染色的圍巾供選擇，五彩繽紛的圍巾架一直是直營店裡最受矚目的亮點。

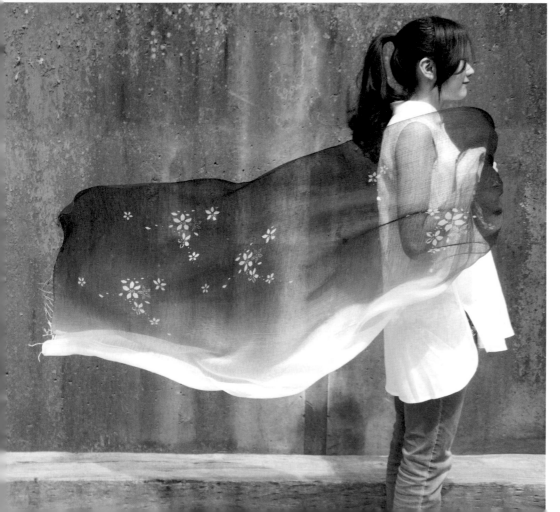

使用傳統的型糊防染技法，在圍巾上做出如桐花五月雪飄散的美麗景象。

藍染 T 恤。

◎ 富有手感的「服裝」品項

　　服裝類商品也是架上最熱門的類別，還有許多以不同技法創作、富有手感、圖紋品項豐富的休閒藍衫及T恤，從小孩到大人，尺寸、品項應有盡有。

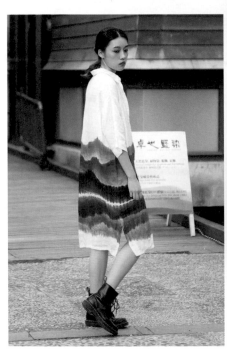

圖紋品項豐富的藍衫。

◎ 隨身飾品&風格小物

　　藍染布特製的個人隨身用品有很豐富的創作自由性。蠟染、綁紮染等運用在做大小包袋、餐具組、書套、口罩……。每一塊藍染布都得來不易，卓也的設計師得善用每一塊布，並利用裁製下來的零碎布設計成小飾品，搭配以電繡或手繡的工法刺繡上可愛的圖案，掛在包包上，讓這些可愛的裝飾品陪伴您一同出遊。

個人隨身用品及
可愛小飾品。

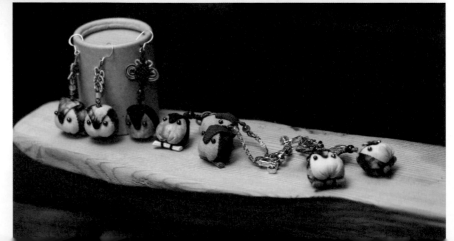

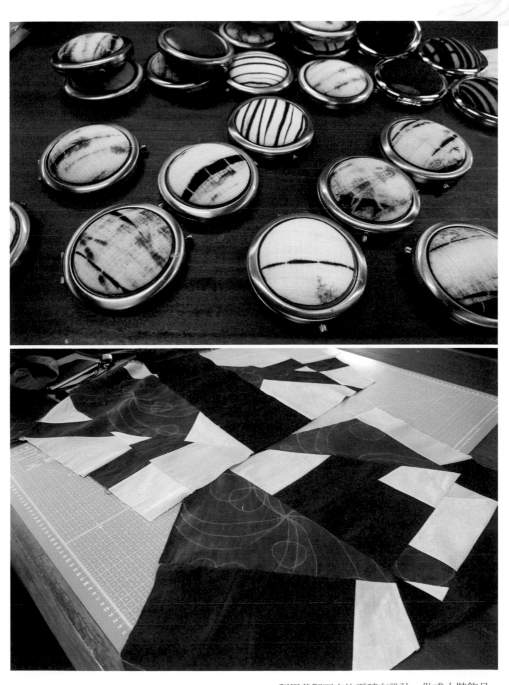

利用裁製下來的零碎布設計，做成小裝飾品。

◎ 結合茶文化&居家藍染風

　　卓也的藍染也相當適合與茶文化做結合，我們設計了許多適合茶席擺飾的家飾用品，如坐墊、杯墊、桌旗、置物盤等，搭配卓也藍染工藝師所繪製的美麗蠟染圖紋，讓您在品茶的同時，也能欣賞這些藍染工藝之美。

　　另外有家居組如床飾布、牆壁上的掛畫、門簾、桌巾、燈罩等等，也很受歡迎。

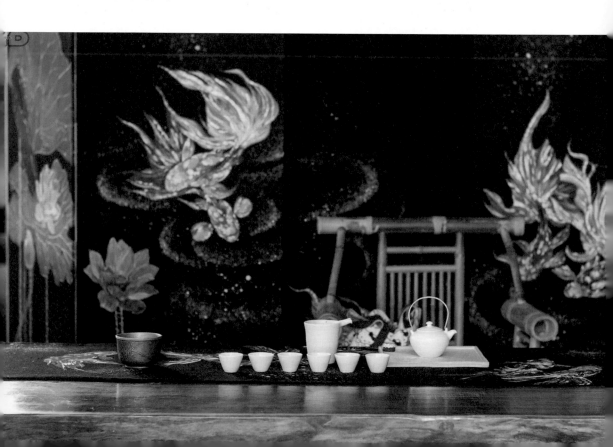

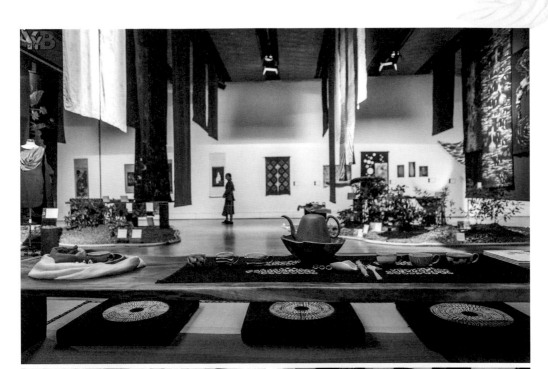

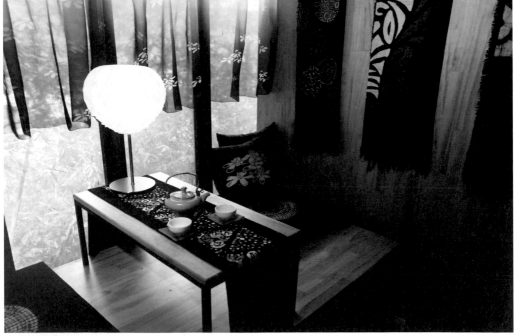

茶席擺飾用品。

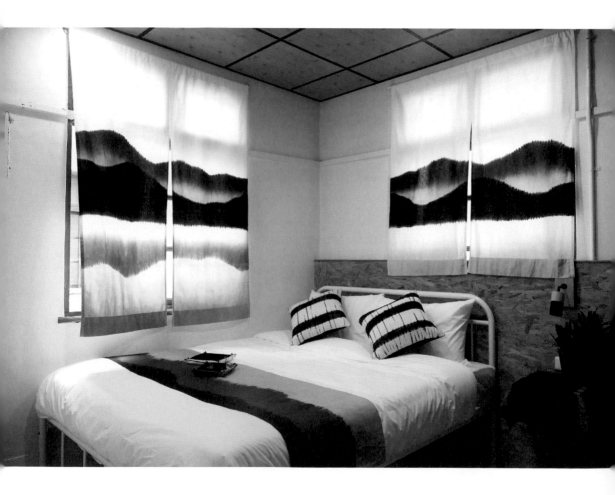

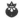

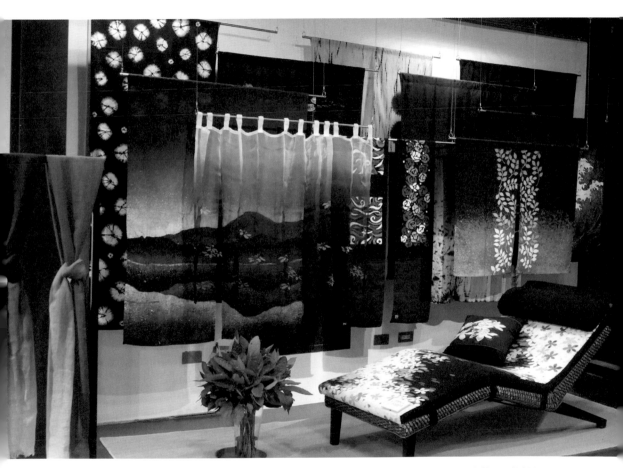

家飾生活用品。

◎ 貼心有質感的藍染伴手禮

　　來到三義卓也的貴賓，在欣賞完藍染工藝與了解整個藍染工藝流程後，都會很想將如此美麗的藍染工藝品帶回家中收藏，或者送給朋友當紀念品。

　　對此，我們設計了許多適合當作伴手禮的商品系列，並搭配數款美麗有質感的包裝盒及包裝袋，裡面附上一張藍染工藝的說明小卡，在送禮的同時，也能夠讓對方更了解藍染工藝的美好。

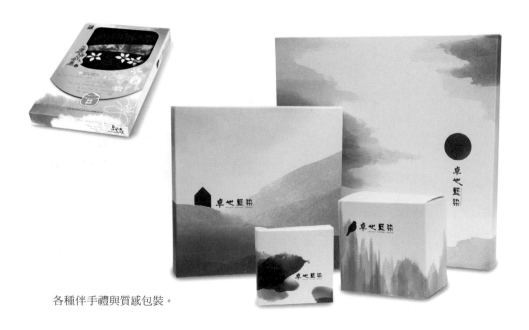

各種伴手禮與質感包裝。

五　異業結合再創藍染風采

◎ 高檔宴會服飾系列

　　藍染服飾目前最吸睛的，莫過於林青玫老師運用卓也藍染布所設計的一系列高檔宴會服飾。因為天然藍染布的難能可貴，加上卓也工藝師厚工而現代感的藍染技法，讓林老師發揮在較高價值感的服飾上，更相得益彰。

林青玫老師運用卓也藍染設計的一系列晚宴服裝。

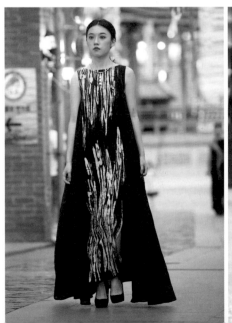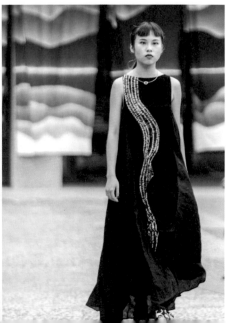

◎ 休閒服飾個性穿搭

　　我們也和許多品牌有異業合作，譬如與專業西裝設計師製作的精品西裝──先由西裝設計師設計版型，並挑選染色完成的上等布疋，再交由專業的西裝打版裁縫師進行製作。以麻紗製成的藍染西裝比起一般布料更為透氣舒適，曾有穿著卓也藍染西裝的貴賓被識貨的日本人認出，並連連稱讚卓也藍染西裝的優良品質。

　　此外，我們和設計師合作設計了一系列休閒服裝，更是跳脫了傳統藍染布衫或是手染布的印象，設計師們以當代的設計語彙進行設計，成為了富有時尚感且受年輕人歡迎的服裝系列。

休閒西服系列。

藍染牛仔褲。

◎ 卓也藍染牛仔褲的價值

過去數百年間，牛仔褲一直都是用天然的藍靛染料染製而成，以天然藍染上丹寧布，能使這些褲子更加耐磨不易臭。到了二十世紀，合成藍靛染料發明後，天然的藍靛才被取代。

直到現在，天然染色的牛仔褲反而變成了價格昂貴的奢侈品，日本某知名藍染品牌，一件純天然藍靛染色的牛仔褲售價甚至高達一、二十萬日圓以上。要開發如此高品質的藍靛染牛仔褲，也一直是卓也品牌想要努力達成的目標。

臺灣有全世界數一數二的纖維染織產業，其中Lycra纖維正是臺灣染織產業的強項之一，它能混在其他纖維之中，織成的布料有著超高的彈性與耐用性，織成牛仔褲不僅實用，還可以修飾身形線條，頗受輕熟女們的喜愛。

卓也藍染也看中它能夠與棉料混紡的特性，特別開發了藍染彈性纖維牛仔褲。彈性纖維牛仔褲在處理過程時具有相當的困難度，因其在水洗過程中會有十分劇烈的縮水變形，因此在裁製處理上更需要經

驗與技術。卓也配合的設計師與廠商們，皆是有數十年製褲經驗的臺灣老品牌，才能夠駕馭如此特殊的材料。

　　卓也藍染工坊先收到製作完成的白色牛仔褲，再由我們將其反覆染色數十次以上。除了單色染之外，也可以在上面做出綁紮、蠟染或是型染的圖樣變化，讓這件商品更為多元豐富。

◎ 藍染近百次的帆布鞋

　　藍染帆布鞋也是卓也最受歡迎的商品之一，由鞋技中心李汶駿老師設計鞋款，並找上位在臺中豐原的製鞋代工廠，它們曾為數家國際知名大品牌做加硫鞋（帆布鞋）的代工。卓也找上它們合作製作帆布鞋，除了有較為素樸的基本款，也有畫上蠟染圖樣的特別設計師款，提供愛穿鞋子的蜈蚣人更多的選擇搭配。

鞋子穿在腳上容易受到摩擦，為了讓這些帆布鞋有更好的色牢度，這些拿來做成鞋子的布都會染到近百次以上，才會安排接下來的製作。相較於一般商品染布約五十次左右，我們為

藍染近百次的帆布鞋。

了要生產更好品質的商品不惜成本，這也是卓也想讓支持天然藍染的
消費者們能夠更安心使用這些藍染產品的用心。

◎ 具可恢復性的藍染皮包

　　藍染的技法，除了可以染在布疋纖維上，更可以用來染在其他天
然材質上，如木頭、皮革等。

　　卓也藍染特別與設計團隊開發一系列輕便皮革手提包，這些皮革
小包著重在於可恢復性，當使用者使用了一段時間、皮包略顯舊化
後，就可以將它拆開完全攤平，再回到染缸裡染色，使它的顏色更為
飽和。

　　我們希望這些商品能讓人永續使用，未來這些商品也會陸續上架
與大家見面，敬請各位藍染愛好者期待！

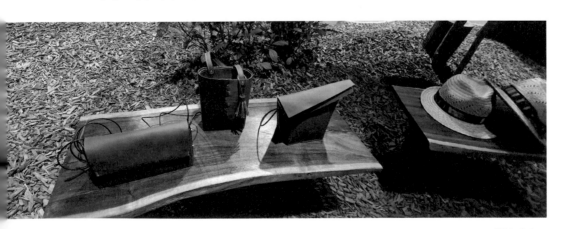

藍染皮包。

◎ 藍染手工摺扇

　　二〇一七年間，我到杭州進行交流時，偶然從電視上看到正在介紹中國老字號製扇王星記——同時也是全中國三大製扇廠之一，隔天馬上決定前往拜訪洽談。

　　現在，遊客們也能在卓也小屋的店舖裡找到這些製工優良的手工摺扇，搭配上卓也設計師們的美麗蠟染圖樣，呈顯一幅「輕羅小扇撲流螢」的唯美畫面。這些美麗的藍染手工摺扇不僅實用，也相當適合用來擺飾、裝點室內空間。

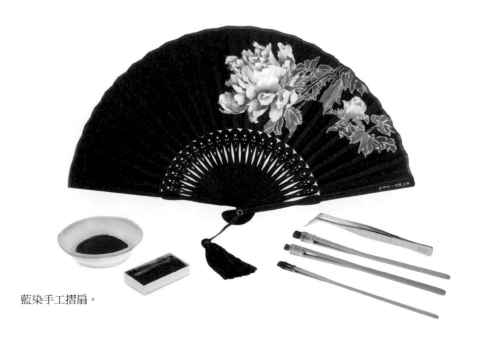

藍染手工摺扇。

◎ 藍染布袋戲人偶──基隆山之戀

二〇一八年，新光三越百貨
公司舉辦了「這夏聽她說」的全
臺巡迴展覽計畫，當時三家臺灣
有特色的傳統產業，與臺灣精品
布袋戲偶製造廠商「三昧堂」，
聯名合作設計精緻的布袋戲偶進
行布置展示，卓也藍染也名列廠
商之一。

我們特別以山水絣紮染的圖樣幫布袋戲偶設計長袍服裝，讓戲偶
化身為基隆山的山林守護神，搭配上精緻的玉石裝飾以及三昧堂精緻
的手工設計，讓這尊戲偶成為整個展場最亮眼的展品之一。

這尊布偶後來也帶到二〇一九年的亞太藍染展中展出，背景配上
整面的藍染山水紮染圖樣，也是展場中的一大看點。現在這尊戲偶更
是跟隨著臺灣外交部的腳步，前往世界各地做巡迴展出，讓藍染成為
了實實在在的臺灣之光！

卓也製作了許多的藍染藝品，就會需要通路來販賣。早期，卓也
只有在三義園區擁有自己的一個小小店面販售工坊裡製作的產品；到
了卓也藍染品牌創立初期，除了改建現有的三義本店，在同一年，我
們也到了頗受國內外遊客喜愛的宜蘭傳統藝術中心設立第一間分店，
這也是卓也藍染品牌向外邁出的重要一步。

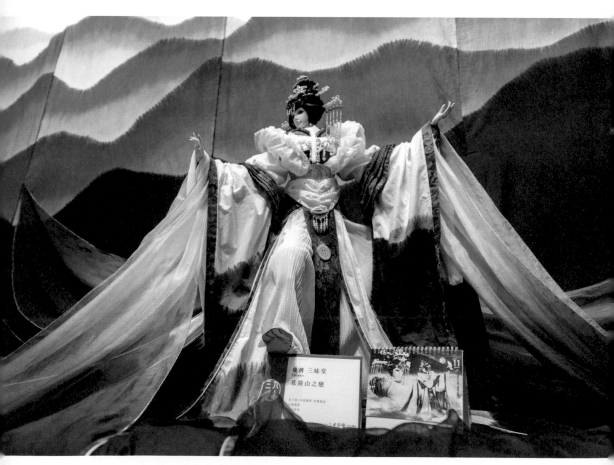

藍染布袋戲人偶——實實在在的臺灣之光！

　　之後，我們陸續到了臺南藍晒圖園區及臺北信義誠品設立分店；卓也藍染的每間店，都因應環境和客群而有其獨特的特色。我們將卓也藍染的版圖拓展到全臺灣，在臺灣的市場趨近飽和的遠景下，或許下一步就是走向世界。有關卓也藍染的品牌行銷，請靜待下回分享。

藍草產業的轉換與升級

我們在園區內進行藍草種植、打藍、建藍，
以及藍染場域營造等資源運用，透過休閒農業最重要的體驗和導覽解說活動，
詮釋園區發展理念與價值，
使顧客了解藍染產品從原料到產出製作工序複雜程度，
達到教育、滿足顧客的「五感」體驗……

一　文化為魂，產業是體

　　每個人都有自己的文化基因，知道者便可稱有「文化自覺」。文化自覺，是指生活在既定文化中的人，對其文化有「自知之明」，明白他的來歷、形成過程、所具有的特色及將來可能的發展趨勢，進而才能找到自己進行創新創造的文化土壤。有了文化自覺，才有文化使命感的基礎，透過創新創造來實現文化自強，並向前發展，展現出具有時代感及世界性的魅力，而這只是最根本的任務。

　　藍草產業文化復育過程到目前，即使仍屬於幼稚園階段，但也歷經了無數的艱辛與笑話，被笑笨、被笑傻，而一路堅持下來的理由只是某些事件或前輩貴人的一番話──比如馬老師說：「消失了一甲子、好不容易復育回來的臺灣藍草產業，如果因為太辛苦、不符合現代人的經濟效益、跟不上快時尚、沒有市場……而沒有人肯堅持，這產業將會再次被打入歷史洪流中，可能從此消失不再回來。」

　　又比如好友陳孟凱博士說：「在我有生之年，一定要傳承某種對環境、對萬物是好的理念……」再譬如，某科技單位在某段時間不斷地說服我們使用其開發合成的藍染料，而我們同好團隊堅持天然藍染的勞動價值、土地情感，以及循環經濟等等。

　　作為一個當代文化發展理念，除了維護既有傳承，強調的是應以

創意視角、科技視角、生活視角來看待文化發展，而不是固守傳統形式、封閉模式。要培養文化創造力，更要意識到——沒有文化的科技是乏味的，沒有科技的文化會被邊緣化。

二〇一九年，在一個文創產業峰會後的餐會中，遇到一個頗有地位的臺灣文化人前輩，這位文化老前輩似乎相當看不起我這一介農婦，或稱魯莽女子，所以在交談沒幾句後，他就開門見山地指責我把傳統文化及技藝產業化的不當等等⋯⋯或許他的見解就某方面來講是對的，文化傳統工藝不該被量化、機械化、科技化、自動化，而失去它的傳統、手感、獨特性等。

只不過，文化產業當然要講產業，產業化能創造、生產、傳播文化的價值，同時也創造物質的財富，提升文化產業的經濟價值，文化才得以藉此維持傳承下去。就如同我們復育藍草、找回傳統藍染工藝，如果一直執著於傳統農業高密集勞力的耕作方式、純人工且相當耗力製藍靛程序，或者人工反覆幾十、上百次浸染的工序⋯⋯不要說創造商機、讓藍染產業得以維生，這麼耗力繁瑣的工作，年輕人早就嚇得跑光光，哪來的傳承永續？

文化產業應有兩種屬性——既有意識形態的特殊性，又要有屬於商品生產的規律性；因此不能用一般商品的規律性否定它的意識形態特殊性，也不能用意識形態特殊性來否定它的商品屬性。

二　打造「三留」農場，
令人驚喜的藍染園區

　　當然，有許多人質疑藍染這已走入歷史或即將走入歷史的產業要復育、要維持、要傳承，談何容易！舉例來說，二〇一九年底某日，我們正在舉辦地方創生中的藍草產業培力課程，並安排當時來參訪的兩位日本沖繩博物館館員參與（他們是為了邀約隔年的藍染展覽活動展件，也來探訪卓也如何將一個消失一甲子的傳統產業復育起來且撐得下去，還要邁向產業化，更吸引一批年輕人來傳承），由可以用日文溝通的兒子接待他們，但顯然一天下來，他們還沒有找到滿意的答案。於是當晚特地拜託我跟他們進行交流，彼此交談很久之後，我簡單地在紙上寫下「文化－旅遊」，他們才恍然大悟──這顯然是他們要的答案了。

　　日本琉球藍的歷史跟臺灣藍頗為相似，但臺灣藍提早消失一甲子，在二十世紀末期復育，如今走過二十幾年，雖然不能說發揚光大，卻是一路撐持下來了，而且有越來越受重視之感，甚至走向產業化之路，在這以功利為主、講求效益的年代是極其反常的。

　　至於沖繩的琉球藍產業，儘管一直維持著沒有完全斷絕，但最近

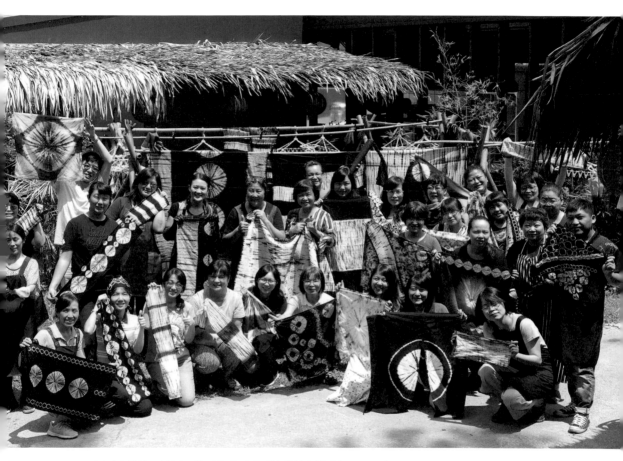

園區內藍染場域透過休閒農業最重要的體驗和導覽解說，詮釋理念與價值，滿足顧客的五感體驗，豐富旅遊行程，也感受園區堅持在地化核心價值與發展理念。

這幾年卻隨著老師傅的凋零，生產成本與所得讓年輕人看不到希望而逐漸式微，甚至即將消失。基於此，他們不解卓也怎有如此膽識與實力，能義無反顧地走下去，抑或是什麼祕密武器之類讓藍染產業有所獲利，才能讓這麼一大批年輕人留守在此。所以在談及「文化─旅

遊」時，經過簡單的解釋，終於解了他們的疑惑。

　　由於卓也小屋民宿和蔬食餐廳成立較早，具有比較高的知名度，我們透過卓也小屋品牌增加曝光與消費客群，運用休閒農業在地景觀及特色，強化植物藍靛及藍染產業意象，讓卓也小屋休閒旅遊結合卓也藍染，共同推廣臺灣藍染產業。

　　近年來，臺灣的休閒產業因大量競爭且同質性太高，對遊客、消費者沒吸引力，終至沒落、凋零。但卓也小屋卻因有卓也藍染特色內涵的加持，反而立於不敗之地。藍染產業這樣的無形資產，可以有效提升資源的附加價值，增強市場吸引力，不僅能為休閒農場帶來無法估量的利潤，更成為園區永續發展的「靈魂」。

　　我們在園區內進行藍草種植、打藍、建藍，以及藍染場域營造等資源運用，透過休閒農業最重要的體驗和導覽解說活動，詮釋園區發展理念與價值，使顧客了解藍染產品從原料到產出製作工序的複雜程度，達到教育、滿足顧客的「五感」體驗，豐富旅遊行程，也感受園區堅持在地化核心價值與發展理念，並認同藍染工藝創造的價值，增加消費意願。

　　十幾年前，曾在某人的部落格上看到一段話，他的文章主題是：

「六級產業」：生產（一級）× 加工（二級）× 服務業（三級）

　　文中提及，臺灣近年來某些產業的轉型由生產或加工進入服務業後，服務業讓業者無暇再顧及原來的產業。剛開始當然比較好（利潤比較高、賺錢比較快吧！），但他認為業者可能忘了優勢在哪裡，場域失去了一級與二級的感覺，將來發展上恐會有瓶頸而無法永續經

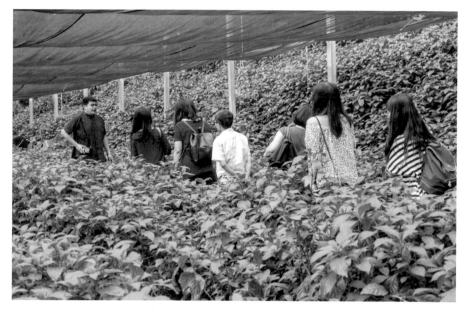

卓也小屋規劃之初，便積極尋找可在園區生根，可在農場裡加工、體驗，甚至作為伴手禮且具特色、有文化的農業產業，藍草（大菁）的種植就此應運而生。

營。他也提到卓也小屋，說「卓也小屋本來只要做休閒民宿等服務業，但是發現也要有產業、產品、**體驗**，如此創造了新的卓也小屋，也提升到所謂的六級產業，也較看得到永續」。

　　謝謝這位仁兄抬愛！說得沒錯，卓也小屋剛開始的確先經營民宿，而後餐廳；如果硬要說有農業生產，充其量只不過種些有機蔬菜供應早餐使用，稱不上生產「業」，但學「農」的背景一直讓我們無法忘懷農事的生產，從事休閒農業也絕不能丟棄農業生產這個區塊。

　　所以，早在卓也小屋規劃之初，我們就積極尋找可以在園區生根，可以在農場裡加工、體驗，甚至作為伴手禮且具有特色、有文化的農業產業，而藍草（大菁）的種植也就此應運而生。

　　現今卓也藍染產品透過文化創意、創新構想結合，開發出具有文化意涵、有故事性的特色產品，一方面以較平價、可量產概念，發展到可收藏，也可生活化應用的工藝品；另一方面發展獨一無二、客製化的工藝精品，使產品發展路線更為多元，並為產品創造附加價值。

　　這幾年來，已有更多遊客來卓也園區是為了參訪藍染產業、體驗藍染或選購藍染商品，因此才順道享用我們的蔬食餐，或在卓也山居民宿住宿。卓也藍染反而後來居上，像青出於藍一樣，帶動園區的後續發展。

　　我們以「在地」、「產業」、「人文」文創美學出發，把即將失傳的在地傳統農事生產找回來深化，並加入創意與時尚，提升品質精緻化，形成園區的主題特色，以吸引人──帶動來客率（留人）；把人引流過來後，利用園區豐富的環境生態內涵與產品的故事性、獨特性，感動消費者，喚起消費者對地方認同與文化認知，提升消費者的獨特品味，進而支持這樣的產業──增加消費率（留錢）。最後離開時，讓他回味無窮，想著下次要再來，甚至帶著親友來、介紹親友來──提升回客率（留心），將休閒產業與在地文創做一完美結合，相輔相成，創造所謂的「三留」農場，「文創產」令人驚喜的園區！

三 創造令人感動且無可取代的產業模式

◎ 一級的農業生產（藍草栽培、藍靛生產）──立足於傳統

　　我們以擁有三義在地的特殊地理環境、農場主人的農學專業背景和鍥而不捨的求真求精態度等優勢資源，運用友善土地的耕作方式、循環經濟原理來種植藍草。

　　在製作藍靛方面，注重每個流程環節、每個原物料的品質，不斷地往精純藍靛染料方向邁進，所以我們能生產出幾乎是全世界藍靛素最高的天然藍染原物料。

　　並且利用當地地形，管線自動化施作浸泡池、堆肥槽、打藍池、打藍電動化設備、沉澱池、黃水藍靛分離管線及收靛濾水等等設施，整個工作流程順暢、省工省力，讓年輕夥伴們更願意接手這樣的傳統產業。

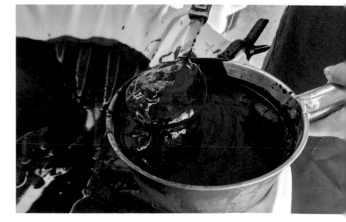

不斷地往精純藍靛染料方向邁進，所以能生產出幾乎是全世界藍靛素最高的天然藍染原物料。

◎ 二級的產品製作（藍染工藝、染布流程、藍染產品加工）
──創造新的價值

　　二○一三年，有感於藍染工序之耗力及繁瑣，於是整建了圖紋設計室、適用於各種染藝現代化的藍染工坊、設計後製車縫室等，整合了整個染程及製程；並加入了可以自動化代替人力耗損的部分機械化設備的一貫化作業區。

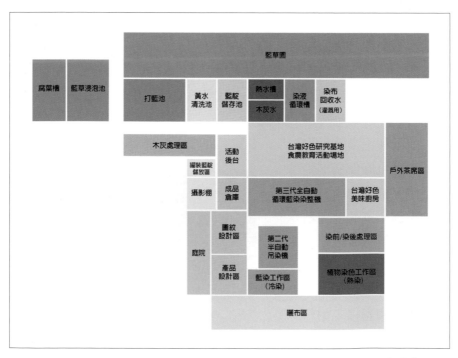

一貫化作業區。

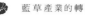

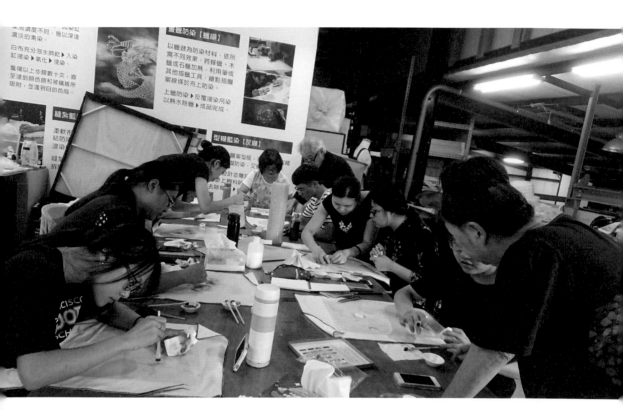

藍染布的紋飾設計，具有美術設計底子的年輕美術工藝師。

　　屬於二級的藍染工藝，第一步是藍染布的紋飾設計，我們招募原本即具有美術設計底子的年輕工藝師，培養他們利用傳統藍染技法或自創複合技法，創造符合現代的簡約或創新風格紋樣。

　　在藍染染布流程方面，有多年經驗的老師傅傳承著天然藍染染程工序的精緻化，近年來積極從徒手染布，至開發天車吊染，再到染整專家協助研發循環藍染染整機，目前已進入能小批量（五十碼）重複染數十次藍染的行列。最近也積極研製智慧型的漸層天然染色染整機，希望將為了色牢度更穩定而需重複染數十次的吃力費時工序，藉由

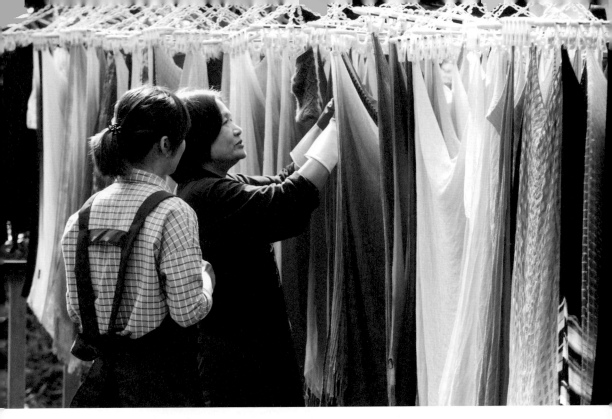

上 / 老將帶新兵的染藝傳承。
下左 / 卓也設計後縫製室。
下右 / 透過工藝師、染藝師、設計師的新思維及巧手，使藍染面向更豐富，創造新的價值。

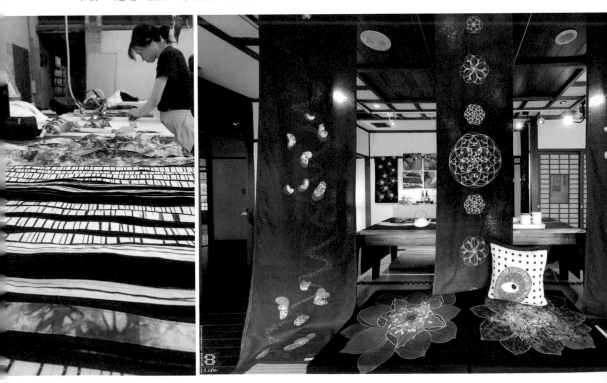

現代科技自動化電腦智慧化完成，讓染工坊年輕夥伴的力量集中發揮在設計研發上，使得這種耗時耗力的傳統產業能夠傳承、延續。（※此書出版時已完成智慧化漸層染色系統，感謝經濟部工業局的協助）

在藍染文創商品產出方面，除了產品部門自己培育的團隊，也和臺灣知名大學的時裝、時尚設計系團隊產學合作，並與多個設計師結盟，開發更豐富面向、更時尚化的文創商品、家飾品、服裝及周邊產品。

◎ 三級的行銷服務——傳遞理念

一路走來，經過十幾個年頭，從藍草的栽種、藍靛生產、建藍養缸藍染，到商品研發製作銷售，一直是土法煉鋼式的卯起來做。曾有某企業單位參訪，在我分享後，某企業家笑稱「哪有人把一個產業鏈拉得這麼長」。我也試問，不然我要放棄哪一塊？當然一般人應該都會選擇放棄最辛苦、獲利最薄弱的一級生產或二級加工，但我們剛好相反，一、二級反而是我們的強項。

所以，土法煉鋼約十年後的二〇一六年左右，我們漸漸地引入行銷業務人才，甚至慢慢地形成團隊。團隊裡頭的年輕夥伴或許在行銷業務技巧上具備專業，但對於藍染產業的概念領域完全無跡可循、無法可師、無書可參考，因此必須經過投入藍染產業更多年的我們，一點一滴地帶領、灌溉他們的理念。直到現在，我們的行銷團隊終於個個能書寫感動人心的句子，如：「我們來自於臺灣的山林，朝霧縹緲，靜謐風清，向土地扎根，向生命取藍，向生活致敬。」；「取之

於土地，回歸土地；取自於自然，感動世界⋯⋯」

　　藍染產業從復育到生產行銷，完全是全新的挑戰。三級的商業行銷著重於理念的傳達，傳達一級藍草生產上農業的友善耕作理念、對環境的循環經濟模式及人為上的勞動價值；二級藍染生產上紋樣設計的藝術價值、染程中的手感溫度及產品產出的豐富面向。將一級原料生產，經過二級工藝產品或文創商品，再透過三級的行銷服務，並加入體驗活動，不管是相加或相乘都六級化，打造唯一，創造令人感動且無可取代的產業模式。

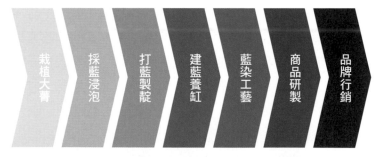

產業的轉換與升級

　　一直以來，我都認為卓也藍染行銷最重要的理念是「來自於大地老天爺給的顏色——自然之賜」，因此在所有行銷管道上也盡量去宣揚這件事。但有一天要幫我們做產地溯源的陳孟凱博士在聽我講解藍染過程後，一再地重複詢問一件事：「三十遍？你們真的染三、四十遍以上？⋯⋯」

　　在我們染工坊裡頭，每一塊出產的布，為了強化色澤的飽和度及堅牢度，這樣的次數在我們來說是理所當然、自然不過的事，但旁人聽來卻是如此震驚與不可思議。所以重複浸染這件事，也應該成為我們行銷的重點。

　　我們已經開始在外面展店了，不能再讓第一線的業務同仁老是在褪不褪色這件事情上打轉。天然染沒有固色劑這回事！對於天然染初學者常問起固色劑的問題，我常說：要用固色劑，那前面的「天然」染色不是白染了？所以只能藉由重複染色的次數讓藍靛染料深深地滲入纖維裡，增加它的色澤飽和度及堅牢度；就像在博物館看到的或人家收集的先人藍染衣物，通常都是穿到破舊不堪或補釘滿滿，卻仍保持著很深很深的藍。古時候哪有什麼固色劑，只是靠雙手不斷重複地浸染氧化。其實這些細節、眉角，都藏在「藍」與「染」這兩個字裡頭。

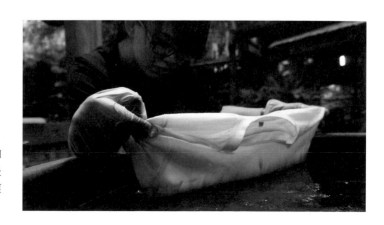

強化色澤的飽和度及堅牢度，是靠雙手不斷重複地浸染氧化。

　　中國古文學奧妙且常與人文生活息息相關，如藍染產業或工藝發展甚早，古時候造字的人很厲害，「藍」字已經解釋清楚了藍染工序之前的一級產業──藍草，「藍」這個字是「艸」與「監」組成，就是要監視著藍草長大之意。再把「監」拆解，又有「臣」「手」「皿」三字，「臣」的甲骨文是畫成眼睛，古時候有掌染之官（染官），眼睛監視著「手」放入「皿」（染缸）染布之意。多麼美好而寧靜的畫面。

　　而「染」字呈現的又是一個動態而精采的過程──是由「水」、「九」以及「木」三個字所組成，利用植物「木」萃取出來的染液「水」，下下（浸染）上上（氧化）重複「九」次（當然不止九次，因為九字已經是極限了），經常有小朋友回說三九二十七次，而我認為古人染了九十九次以上之多。

　　經由陳孟凱博士的提醒，在三級行銷服務理念的宣揚上，除了強調「藍」──一級產業藍草自然之賜的珍貴，也應著重「染」，及藍染產業生產工序的繁瑣。

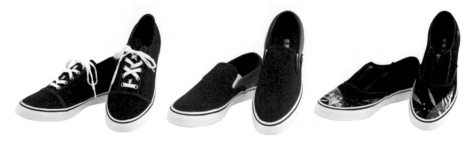

卓也染工坊出品的藍染布鞋，大概要反覆浸染氧化上百次以上。

　　在這裡轉述陳博士於二〇二〇年三月九日在臉書po過的一段話：

　　「你聞過藍染的味道嗎？」

　　日據時代，臺灣進貢天皇藍染皇家服飾，被要求必須藍染三百次！（孟凱穿的卓也牛仔褲，藍染三十～五十次已經很辛苦了）

　　為什麼？因為藍染天然色素有類似中藥的味道，香氣的學名是「芳藍」，有抗菌、驅蟲（蚊）效果，藍染三百次以上，有足夠「芳藍」來驅蚊，就不會看到天皇揮手趕蚊子。（天皇怎麼可以怕蚊子而去驅趕呢？）

　　昨天我穿了一天藍染牛仔褲，好像沒有被蚊子叮。（真的假的？）

P.S.天皇藍染服飾的軼事是來自於彰化的藍染老師傅，轉述給任職於中研院的朋友，他看到孟凱穿藍染牛仔褲，特地轉告天然藍染抗菌驅蟲是有學理根據的。

　　當然這是民間傳說，沒有真正的文獻記載，也不知是真是假？不過，藍染布要經過重複浸染以達色澤穩定性及抗菌驅蟲，這一點是無庸置疑的。在各地探訪藍染文化的過程，也經常可見展示幾百年以上的各種藍衫，衣服雖然經過穿著、洗滌破舊，但經過數百年，藍的色澤還相當飽和，甚至到藍黑色，只是無法探究古人到底染了幾百次。

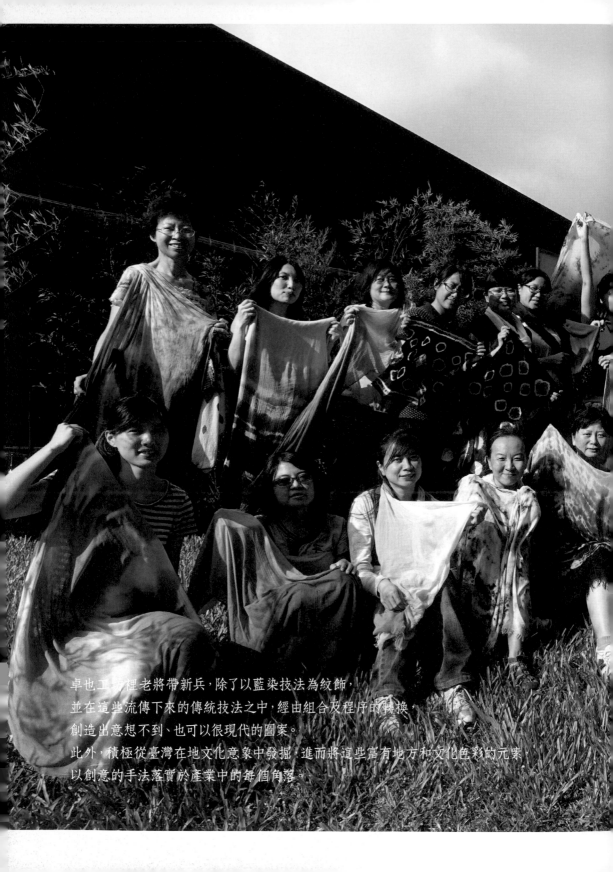

卓也工坊裡老將帶新兵，除了以藍染技法為紋飾，
並在這些流傳下來的傳統技法之中，經由組合及程序的轉換，
創造出意想不到、也可以很現代的圖案。
此外，積極從臺灣在地文化意象中發掘，進而將這些富有地方和文化色彩的元素，
以創意的手法落實於產業中的每個角落。

第八章

臺灣藍草產業的文創之路

一　尋源——發掘歷史，復育藍草

　　臺灣藍是指「木藍」、「山藍」這兩種藍染植物，它是先民渡海來臺、篳路藍縷所開發出來的重要經濟作物；臺灣藍靛染料品質與價值，在當時產業中非常具有競爭力，是臺灣早期對外貿易的主角之一。而「藍」也是當時常民服飾的主要色彩，生活中幾乎無處不見藍。因此，早期臺灣生產的藍草——山藍（大菁）、木藍（小菁），曾發展出一段段的「藍金傳奇」，締造輝煌的產業歷史。

　　十七世紀中，荷蘭人佔領臺灣期間，荷屬東印度公司曾經為了謀取藍染料的貿易經濟利益，多次引進木藍在臺南沿海地區種植，但無正式的生產紀錄。一六六二年，明末鄭成功擊退荷蘭人，帶來移民設府置縣、開發臺灣。直至一七三六年（清乾隆初年）黃叔璥《臺海使槎錄》文獻記錄，臺灣在當時輸出至對岸大陸的多項貿易品中，已包括靛藍染料，所以自十八世紀起，栽種藍草、加工製造藍靛染料，已成為臺灣開發初期的重要產業之一。

　　臺灣藍染料的製作生產，至十九世紀中葉最為興盛。一八五〇至一九〇五年，是臺灣藍草產業的鼎盛時期；一八八〇年，全島栽植山藍面積曾達三千甲，當時所生產的藍靛品質優良、產值甚高，外銷對岸大陸每年達二萬一千擔（一擔一百台斤，約六十公斤），高居貿易

輸出品第三名，是臺灣的重要經濟作物；藍衫在那時候已成為臺灣的標誌。

　　但二十世紀初，臺灣藍靛產業的命運跟其他國家一樣，終究敵不過德國自焦煤中提煉、研製生產的合成藍靛那麼便利和低成本，於是逐漸沒落，最終難逃被掃入歷史餘燼的厄運。一九四〇年，臺灣天然藍靛產業終於全面退出市場。

　　時至今日，臺灣早期隨處可見的染坊、「菁礐池」、「菁寮」早已淹沒在荒煙漫草中，殘存的技藝則深埋在一些專家耆老的腦海，以及專業老師的研究論文裡，等待被發掘、被喚醒。

　　消失近一甲子的臺灣藍草產業，近年終於在國立臺灣工藝研究發展中心（原國立臺灣工藝研究所）特派馬芬妹研究員到日本學習藍產業及藍染工藝，回國後積極復育藍草產業而讓藍染獲得重生的機會。

　　一九九二年，馬芬妹老師探查南部平原時發現了蕃菁木藍的蹤跡，隔年即擬定傳統藍染技法應用於天然纖維的計畫；一九九四年，馬老師積極找出原屬於臺灣的農作物──大菁及小菁的種源，並開始進行復育。經過

臺灣藍染復育的大功臣 ── 國立臺灣工藝研究發展中心前研究員馬芬妹老師。

多年考察歷史，復原藍染相關技術研究及試驗，重新建構「沉澱法」藍靛加工技術，以及「灰水建藍」、「紮縫染藝」等藍染技法，還原「青，取之於藍，而青於藍」的實體面貌。

　　二〇〇〇年及其後十餘年，臺灣工藝研究發展中心持續辦理藍染工藝專業人才培訓、推廣輔導、專題講座與展覽交流等多項活動，保存並傳承臺灣傳統藍染工藝技術，同時也到各地藍草製靛農場與社區藍染工坊指導相關技術，建立發揚臺灣本土的藍染文化，希望讓更多民眾了解藍染工藝的特色，體認「青出於藍」這句古老諺語的原始真諦，並且召喚、帶引更多愛好者，共同探索藍染世界的技術、知識與歷史，一起參與建立優質藍染工藝新文化，塑造新世紀臺灣「青，出於藍，而勝於藍」的前景。

　　直到現在，馬老師雖已自公職榮退，仍念念不忘幾乎是由她一手所復育、推動的臺灣藍，持續藉由辦展覽、交流活動，大力推廣臺灣藍，並透過臺灣藍四季研究會凝聚分散於全臺各地由工藝所培訓出來的子弟兵，鞭策大家務必莫忘初衷！

二　萃取 —— 自然之賜，提煉特色

　　藍染是來自於天然草本藥用植物，新藍染衣物揮發藍靛染料獨特「芳藍」氣味，具有防蟲作用，避免蚊蟲叮咬，並有助於汗水分解，排除人體之汗臭味。早期先民渡海來臺，大都於山區墾殖，上山下田，人人身穿藍衫，除了藍衫耐髒、耐磨、耐穿之外，還可以達到驅蟲避蚊之功效。現代科學研究分析也證實，藍染衣物具強力殺菌作用，可預防皮膚病。

　　藍草是中藥的一種，有解毒、解熱與殺菌的效果。世界上在做經濟栽培的四種藍草（山藍、木藍、蓼藍、菘藍）除了可染色外，也是歷代正統的一種藥草，全草幾乎都是寶，用做藥材的部位包括藍實、藍葉、板藍根及青黛等，都是常用的藥材。

　　《本草綱目》：「諸藍形雖不同，而性味不遠，故能解毒除熱……」《新修本草》：「出嶺南，云療毒腫，太常名此草為木藍子。」所言位於嶺南的木藍子，應該是分布於亞熱帶爵床科的山藍。

　　藍葉汁液可解百毒，《名醫別錄》：「其葉汁，殺百藥毒，解野狼毒、射罔毒……」《藥性論》：「藍汁止心煩躁。」

　　板藍根為菘藍的根（北板藍），或爵床科植物馬藍的根莖及根（南板藍），也是一種中藥材。板藍根的功效是清熱解毒、涼血消

斑、利咽止痛，治流感、流腦、肺炎等。

　　青黛，是製藍靛或建藍染缸時上面浮出的藍花、撈取乾燥而成的粉末，有清熱解毒、涼血消斑、瀉火定驚等功效。其主要用於溫病熱盛、斑疹、吐血、咯血、咽痛口瘡、小兒驚癇、瘡腫、丹毒、蛇蟲咬傷等；在古代亦常用於印染布疋、畫眉等。《開寶本草》：「主解諸藥毒，小兒諸熱，驚癇發熱，天行頭痛寒熱，煎水研服之。亦摩敷熱瘡、惡腫、金瘡、下血、蛇犬等毒。」

　　藍實（根據記載應該是蓼藍），《神農本草經》記載：「藍實味苦寒。主解諸毒，殺蟲蚑註鬼螫毒……」藍實同時也是古時候的救荒植物，所以說，藍草全株是寶。

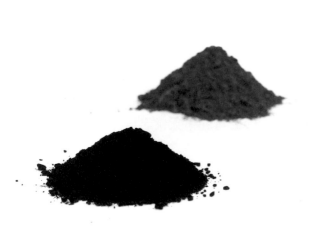

前方是卓也自製青黛，後方是中藥行售之青黛。

青黛薑黃雙色霜淇淋。

三 活化——融入體驗，落地聚焦

　　卓也小屋創建的初衷，就是希望以「植物」定位，營造以植物為主題的自然生態文化園區。我們一直找尋能將所學所得傾注耕耘的場域，因而接觸了植物染，於是在「食——蔬食餐廳」、「住——穀倉民宿」成立後，就積極尋找可以在園區生根，可以在農場加工、體驗，甚至作為伴手禮、有特色、有文化的創意產業，在確立了三義園區擁有山藍栽培的在地環境資源優勢，以及在地藍染產業歷史人文特色，終於在二〇〇四年左右決定將藍染導入三義卓也小屋。

　　確立以發展藍染相關主題特色之後，與原有的休閒產業結合，導入文創，創造屬於自己的核心價值。園中開闢了大菁栽培園，並與周邊農戶契作，採藍、打藍製靛，乃至建製染缸、藍染、遊客體驗、藍染布後製作、藍染伴手禮及藍染小舖。並開始將之落實在園區各個角落，主體落地聚焦，強化藍染意象，積極將藍染用於——

- 食——餐廳布置
- 衣——衣著服飾
- 住——民宿家飾
- 行——伴手禮物
- 育——染藝文化推廣
- 樂——天然染色體驗

　　讓往來的遊客們直接或間接感受到藍草產業，以及天然染色文化的魅力，期望將臺灣藍文化生活化、在地化，並維護傳統產業，減少使用化學物質，略盡一點環保之責。

　　臺灣藍靛及藍染產業發展須堅持定位在臺灣藍，以天然、對土地友善、對自然環境最小負擔、堅持染程等理念，塑造臺灣藍的自然環保形象，讓國內外市場了解我們的精緻與特色，進而創造出優勢與國際競爭力。

融入園區衣食住行，體驗落地聚焦，讓往來的遊客直接或間接感受到藍草產業及天然染色文化的魅力。

四　淬鍊──整合產品，累加價值

　　臺灣藍產業消失一甲子，直至一九九二年馬老師因緣際會下開始復甦；二〇〇〇年後，邁入一個新的植物藍染紀元，全臺各地紛紛成立工作室、染坊、休閒農場、民宿，將植物藍染體驗納入經營體系，各地社區也將植物藍染設定為重點推廣活動。

　　卓也小屋─卓也藍染的品牌命名中，已注入了卓也小屋對於發展藍染的企圖心，這些年我們不斷努力，從基礎產業調查了解藍染在臺灣發展脈絡，親自栽種要使用的染料植物「大菁」，且持續思考如何簡化並提升打藍及藍染工序的效率，同時也要兼顧其品質，將藍染工藝裡最基本的製藍工夫，用穩紮穩打的態度奠定我們最厚實的根柢。

　　最核心的基礎技術和知識我們都具備了，這也成了「卓也藍染」要成為臺灣藍染工藝品牌中不可忽視的實力之一。但要成為一個讓人知曉的品牌，並無法單靠如此就能實現，還需要許多尚未養成的進階能力，因此我們也開始邁出下一步──研發和行銷。

　　研發上，首要以藍染的布紋為主，卓也工坊裡老將帶新兵（都是美術相關科系畢業的），除了以藍染技法為紋樣，並在這些流傳下來的傳統技法之中，經由組合及程序的轉換，創造出意想不到、也可以很現代的圖案。此外，也積極從臺灣在地文化意象中發掘，進而將這

些富有地方和文化色彩的元素，以創意的手法落實於產業中的每個角落。

　　舉一個卓也藍染最經典的藍染商品——桐花型染絲巾為例，三義是非常典型的客家庄，也是油桐花的故鄉。早期客家鄉親撿拾桐花子賣給廠商榨桐油，桐花木材被用來做火柴棒、木屐等，桐花在北部客家人從小到大的生活點滴中，產生了非常深刻的感情烙印，深深地被銘記在每位鄉親的心中，桐花與北部客庄文化緊緊相扣著。我們以桐花為文化圖騰，以傳統的藍染技法（型糊藍染），運用美學設計，透過故事的牽引，結合在地人文風土資本，創造專屬於卓也的文創精品——桐花絲巾，提升傳統產業為令人感動而無可取代的產業模式。

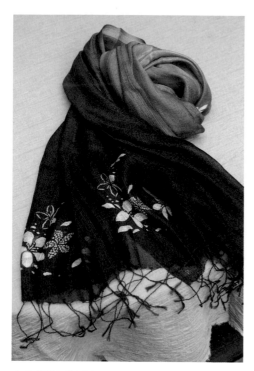

卓也藍染最經典的藍染商品——桐花型染絲巾。

　　「卓也藍染」研發的商品不僅為有形的產品，當中更包含藍染發展的故事性、創意性及文化內涵，從原物料、手染技法、概念到思維，皆為臺灣本土所創，其意義深遠。

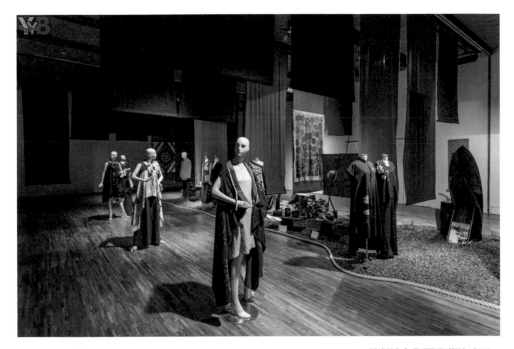

跨領域合作開發藍染商品。

　　卓也除了透過內部年輕的工藝設計師，設計創造出屬於卓也的文創商品，近年來更積極商請知名設計師來園區教學傳承，或與其他活躍品牌、設計師，或設計、流行、時尚、服裝等相關學校機構企業跨領域合作，期待開發更豐富的藍染相關商品及服飾。

　　天然染色布料，本質來說就是一疋布。可以運用的範圍就如同現行社會所有有關布料的發展，除了衣著、包袋外，其他還有：布沙發、布燈罩、布燈籠、布窗簾、寢具床罩、草帽飾帶等等。

五　植入──提升品牌，傳達理念

臺灣的休閒產業或農村旅遊大約在一九九五年進入蓬勃發展，業者一窩蜂地投入、競相模仿，造成同質性太高，急就章且了無新意；加上政治經濟、旅遊市場風氣改變等種種因素……到了二〇一〇年漸漸走下坡，作為休閒產業者，若無屬於自己的主題特色或內涵，是很難在這波潮流中生存下去的。

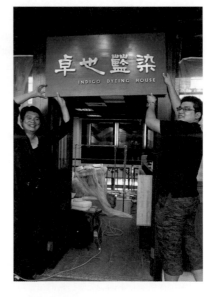

因此，找到在地產業及自身擁有的優勢資源，導入文化創意，打造屬於自己的核心價值，而且要能夠堅持，才可以在風風雨雨中屹立不搖及穩定發展。

對於卓也藍染來說，天然染色布料或天然染色這件事，要述說給消費者或是終端市場的唯一理念及信念就是──「關心及保護環境的生活態度」。卓也行銷團隊從創辦人所吸收來的養分，轉換成一種感動、一種能量，再從這片種滿大菁的三義關刀山發散、行銷出去。

後記

　　或許是天性，抑或是從小訓練，我從來就是一個實踐者，不太會去講究口號或者理念基礎。但產業經營冒出一點點小芽了，就常會被問到一些問題。比如前些日子，拾已寰教授整理將來的數位課程，一再詢問所謂卓也的定位、品牌概念及支持品牌概念的核心價值。

　　我常強調我是農家子弟，也曾是農校老師，真心想為臺灣農產業找出一條不一樣的道路，而卓也品牌的定位就是以農業三生為永續發展主題的農企業。

　　品牌的核心概念就是行銷團隊的箴言：「取自土地、回歸土地；取自天然、感動世界。」

　　支持品牌核心概念的特質則是：文化、在地、特色、環保、健康、豐富。

　　一切靜待下一本書分曉。

BO7024

尋找一抹藍——與自然共生的藍染記憶

作者——鄭美淑、卓子絡
攝影——卓也團隊、韓偉成
插畫——蔡尹霖
責任編輯——劉枚瑛
編輯協力——連秋香
版權——黃淑敏、邱珮芸、吳亭儀、劉鎔慈
行銷業務——黃崇華、賴晏汝、周佑潔、張媖茜
總編輯——何宜珍
總經理——彭之琬
事業群總經理——黃淑貞
發行人——何飛鵬
法律顧問——元禾法律事務所 王子文律師

出版——商周出版
　　　台北市104中山區民生東路二段141號9樓
　　　電話：(02) 2500-7008　傳真：(02) 2500-7759
　　　E-mail：bwp.service@cite.com.tw
　　　Blog：http://bwp25007008.pixnet.net./blog
發行——英屬蓋曼群島商家庭傳媒股份有限公司城邦分公司
　　　台北市104中山區民生東路二段141號2樓
　　　書虫客服專線：(02)2500-7718、(02) 2500-7719
　　　服務時間：週一至週五上午09:30-12:00；下午13:30-17:00
　　　24小時傳真專線：(02) 2500-1990；(02) 2500-1991
　　　劃撥帳號：19863813　戶名：書虫股份有限公司
　　　讀者服務信箱：service@readingclub.com.tw
　　　城邦讀書花園：www.cite.com.tw
香港發行所——城邦(香港)出版集團有限公司
　　　　　　香港灣仔駱克道193號超商業中心1樓
　　　　　　電話：(852) 25086231傳真：(852) 25789337
　　　　　　E-mailL：hkcite@biznetvigator.com
馬新發行所——城邦(馬新)出版集團【Cité (M) Sdn. Bhd】
　　　　　　41, Jalan Radin Anum, Bandar Baru Sri Petaling,
　　　　　　57000 Kuala Lumpur, Malaysia.
　　　　　　電話：(603)90578822　傳真：(603)90576622
　　　　　　E-mail：cite@cite.com.my

美術設計——copy
印刷——卡樂彩色製版有限公司
經銷商——聯合發行股份有限公司 電話：(02)2917-8022　傳真：(02)2911-0053

2020年（民109）11月30日初版
定價460元　Printed in Taiwan　著作權所有，翻印必究　**城邦**讀書花園
ISBN 978-986-477-951-2

國家圖書館出版品預行編目(CIP)資料

尋找一抹藍：與自然共生的藍染記憶 / 鄭美淑、卓子絡著. -- 初版. -- 臺北市：
商周出版：家庭傳媒城邦分公司發行, 民109.12　232面；17×23公分 ISBN 978-986-477-951-2(平裝)
1. 印染　2. 工藝設計　3. 產業發展　966.6　109016641